안 혜 경

An, Hye-Kyung

WWW.HEXAGONBOOK.COM

이 도서의 국립중앙도서관 출판예정도서목록(CIP)은 서지정보유통지원시스템 홈페이지(http://seoji.nl.go.kr)와
국가자료종합목록 구축시스템(http://kolis-net.nl.go.kr)에서 이용하실 수 있습니다. (CIP제어번호 : CIP2020012455)

한국현대미술선 046
안혜경

2020년 4월 1일 초판 1쇄 발행

지 은 이 안혜경
펴 낸 이 조동욱
기 획 조기수 이승미 행촌문화재단
펴 낸 곳 출판회사 헥사곤 Hexagon Publishing Co.
등 록 제2018-000011호 (등록일: 2010. 7. 13)
주 소 경기도 성남시 분당구 성남대로 51, 270
전 화 010-7216-0058, 010-3245-0008
팩 스 0303-3444-0089
이 메 일 joy@hexagonbook.com
웹사이트 www.hexagonbook.com

ISBN 979-11-89688-29-5
ISBN 978-89-966429-7-8 (세트)

안 혜 경

An, Hye-Kyung

046

HEXA GON
Korean Contemporary Art Book
한국현대미술선 046

고마운 호박

붉은 땅 해남, 복이 넝쿨째 굴러올 것만 같은 호박밭

이승미
행촌미술관 관장

어린 시절 읽었던 오스카 와일드의 동화 〈거인의 정원〉은 큐레이터인 제게 가장 의미 있는 동화입니다. 괴팍하고 인색한 거인이 어느 날 자신의 정원에 들어온 아이들과 친구가 되고서야 비로소 행복해진다는 이야기입니다.

처음 임하도에 다다랐을 때 문득 〈거인의 정원〉이 생각났습니다. 쓸쓸하고 한적한 바닷가에 오랜 세월 굳게 닫혀 있던 그곳은 어쩌면 제가 오기를 기다렸을지도 모른다는 생각이 들었습니다. 가방을 내려놓고 잠시 눈을 감고 파도 소리를 들었습니다.

그 쓸쓸함이 위안이 되었습니다. 임하도 작은 학교 안에 오랫동안 자신을 묶어둔 거인과 친해지고 싶었습니다.

과천 아름다운 숲속에 있는 국립현대미술관도 제게는 또 다른 〈거인의 정원〉이었습니다. 미술관 마당에 조나단 보로브스키의 작품 〈노래하는 거인〉까지 서 있었으니 맞는 말이기도 합니다. 미술관에 어린이들이 들어와 까르륵대는 소리가 들리면 비로소 동화가 완성된다고 생각했습니다. 특별한 어린이미술관을 만들고 아이들을 국립현대미술관이라는 〈거인의 정원〉으로 불러들였습니다.

예술가들은 때로 괴팍한 거인과도 같습니다. 스스로 자신만의 벽을 치고 그 안에 칩거하며 온통 아름다운 나무와 꽃을 가꾸지만 소통에는 매우 인색하고 소극적입니다. 사람이 다 그렇지만 특히 예술가들은 외롭고 고독한 존재들입니다. 하루 종일 파도와 바람 소리만 들리는 쓸쓸하고 조용한 임하도에 가방을 내려놓고 예술가 친구들을 초대하였습니다.

대부분 예술가들은 어린아이와도 같습니다. 즐거우면 행복하다 하고 슬프면 아프다고 화를 냅니다. 아이들과 같은 순수하고 맑은 눈으로 보고 사소한 것들의 가치를 속삭여 줍니다. 겁이 많아 우리가 사는 마을의 미묘한 변화조차도 본능적으로 감지하여 큰 소리로 이야기해 주는 능력을 지녔습니다. 2014년 이후 수년 동안 많은 예술가들이 이마도 작업실에서 각자가 본 것들을 거울로 비추었습니다. 예술가들은 그들이 만든 거울에 아름다운 해남을 보여주었습니다. 참으로 신기한 일입니다. 하나도 같은 것이 없지만, 모두가 다르지만, 거울에 보이는 해남은 한결같이 참으로 아름답습니다. 늘 보던 사람들 무심코 지나던 해남을 매우 다른 해남이라고 속삭입니다. 안혜경 작가의 거울에는 해남의 늘근 호박을 담았습니다. 바닷가 바람과 날리는 풀 그리고 밤새 분주한 고라니들이 호박밭에서 능청스레 잠들어 있습니다. 아이들과 거인의 정원 붉은 땅에 호박이 자라고 고라니와 바람이 들어왔습니다. 참으로 근사합니다. 건강하고 힘이 넘치는 붉은 땅, 복이 넝쿨째 굴러올 것만 같은 호박밭입니다.

안혜경 작가는 겨울이 임박해 이마도 작업실에 왔습니다. 30년 그림 그리던 화가의 그림과 마음도 모두 작가의 작업실에 두고 작은 여행 가방 하나만 가지고 왔습니다.

작가는 몇 날 며칠 들고양이의 안내로 겨울 바닷가를 걷고 바람의 노래를 들었습니다. 평소 쓰지 않던 긴 털을 가진 힘없는 붓으로 먹을 찍어 종이에 드로잉을 하곤 했습니다. 드로잉이 매일매일 쌓여가며 벽에도 붙고 탁자 위에도 바닥에도 쌓여갔습니다. 어느 햇살 좋은 날 이마도 작업실 야외탁자에 앉아 안혜경 작가는 그림을 그리고 나는 차를 마시고 있었습니다. 한순간 들꽃이 그려진 드로잉들이 바람에 하늘로 날아갔습니다. 그림이 바람에 날아가는 것을 물끄러미 바라보았습니다. 오래전 읽었던 조지아 오키프(Georgia O'Keeffe1887~1986) 전기 중 한 구절이 이미지로 오버랩 되었습니다. 안혜경 작가

는 오랜 화가 생활에 지쳐 잠시 이마도로 심신을 쉬러 왔는데, 그 또한 오키프의 여정과 닮은 데가 있다고 생각했습니다. 그러고 보니 안혜경 작가도 나도 오키프가 뉴멕시코 사막에서 은둔을 시작한 나이가 되어가고 있습니다. 뉴멕시코 사막의 모래바람을 타고 그녀의 꽃 그림이 날아가듯, 이마도 작업실 바닷가, 바람을 타고 또 그녀의 들꽃 그림이 날아갑니다.

　때로 화가들은 휴식이 필요합니다. 세상과 부침이 적으니 예술가의 삶이 편안할 것이라고 생각하는 오래된 편견과 마주해야 하고, 여성으로서의 삶과 무엇보다 자신 속의 예술과 끝없이 충돌하고 부딪치고 달래고 헤쳐나가야 하는 예술가의 삶이 고단합니다. 어느 몹시 바람이 불던 이른 봄날 안혜경 작가와 아이들은 바다가 보이는 언덕 붉은 땅에 나란히 줄을 맞춰 고구마 모종을 심었습니다. 그날 심은 고구마는 별로 잘 자라지 못했습니다. 그러나 몹시 불던 바람과 붉은 땅 푸른 배추가 작가의 캔버스로 들어와 자랐습니다. 이마도 작업실에서 수일간의 맹목적인 드로잉 끝에 처음 캔버스 위로 올라간 작품입니다. 작품은 매우 거칠고 촌스러웠습니다. 추상적인 작업을 하던 안혜경 작가에게는 볼 수 없었던

새롭고 낯선 작품이었습니다. 나는 안혜경 작가의 섬세한 색과 추상적인 형태가 봄날 바람을 타고 부유하는 꽃잎이거나 혹은 물 위에 툭 떨어진 장미꽃잎 같다고 생각해왔습니다. 뚜렷한 형태나 자세한 이야기는 없지만 꿈같은 섬세한 색의 추상이 좋았습니다. 그런데 난데없이 투박하고 거칠고 촌스러운 조합의 고구마밭이라니… 고통스러운 작가의 마음이 공감되어 내 마음도 저렸습니다. 그리고 또 어느 날 농부에게 선택받지 못한 채 색 바랜 풀더미에 누워 뒹굴던 호박 한 덩이가 그녀의 캔버스에 들어왔습니다. 늘근 호박이 바람에 춤추는 긴 풀더미 속에 숨어있었습니다. 그 길로 작가와 함께 해남 송지면 호박밭으로 갔습니다. 그 많던 늘근 호박들은 이미 밭에는 없었습니다. 그러나 앞서가는 트럭이 뒤뚱거릴 정도로 늘근 호박을 가득 싣고 달리는 트럭이 쓰러질까 조마조마했습니다.

트럭에 실린 수많은 호박은 안혜경 작가의 캔버스로 쏟아졌습니다. 커다란 캔버스에 가득가득 호박이 그려졌습니다. 호박을 따라 고라니가 들어오고 나팔꽃이 피고 그녀의 페르시안 고양이 아브릴이 호박에 기대어 잠을 잡니다.

안혜경 작가는 20년 이상 쉬지 않고 섬세한 색을 다루는 추상 작업을 해왔습니다.

작은 가방 하나 들고 해남 이마도 작업실에 임시휴업 혹은 예술휴양을 위해 왔던 작가는 여행 가방 대신 해남 늘근호박을 들고 돌아갔습니다. 섬세한 추상이 구상이 되었습니다. 해남 땅끝에서 바다로 떨어진 이마도 작업실에서 안혜경 작가는 그녀의 손때 묻은 낡은 가방을 새로 여미고 또 다른 세계로 여행을 떠납니다. 작가에게 새로운 출발지점이 되어준 이마도 작업실입니다.

임하도.
이마도 작업실 1,095일 되던 날

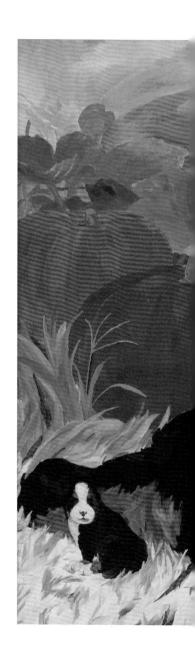

가족 91×116.8cm 리넨에 아크릴 2018

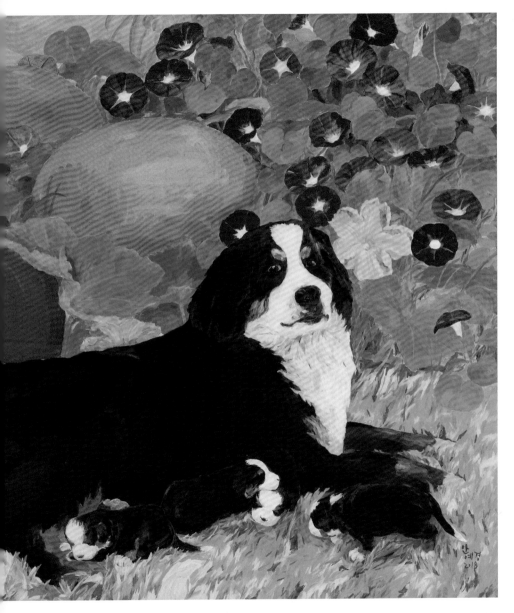

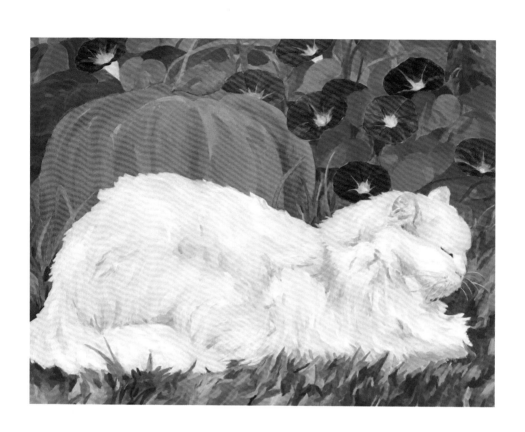

아브릴 40.9×53cm 리넨에 아크릴 2017

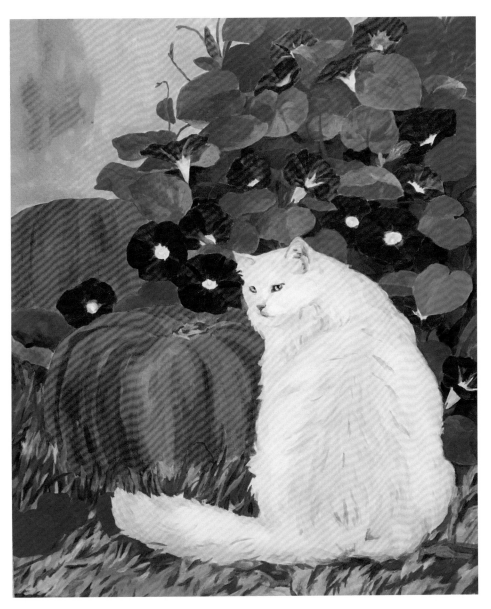

아브릴 72.7×60.6cm 리넨에 아크릴 2017

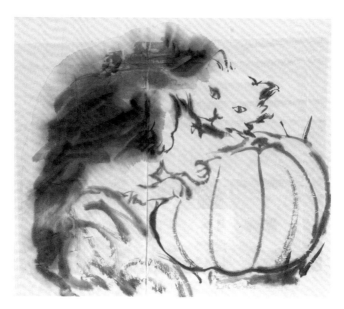

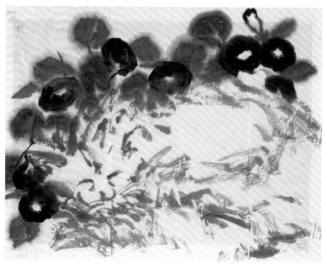

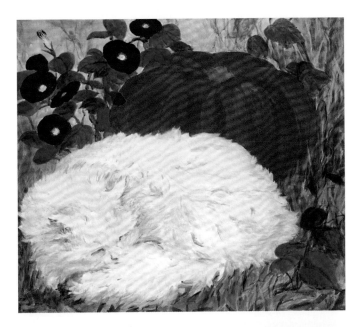

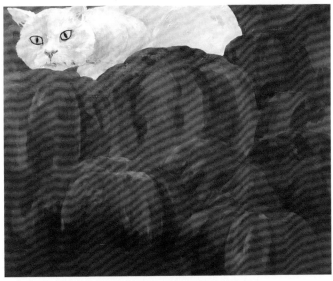

아브릴 45.5×53cm 리넨에 아크릴 2016, 2018

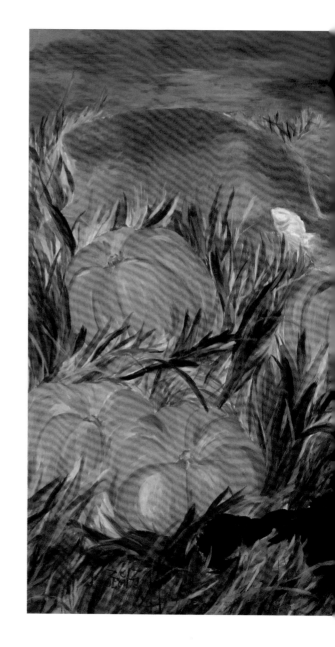

친구 130.3×193.9cm 리넨에 아크릴 2017

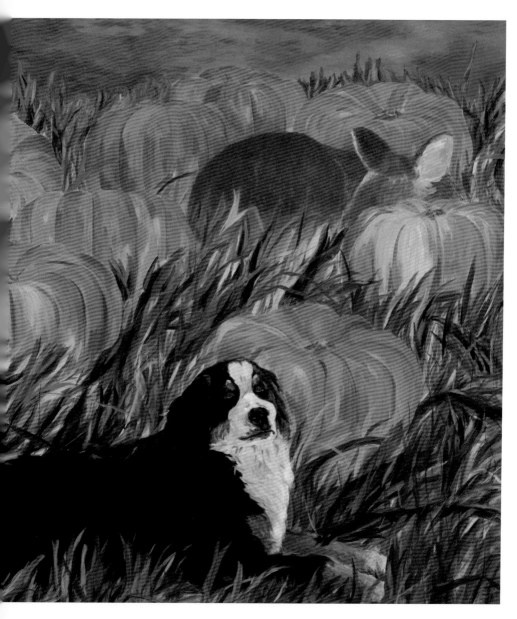

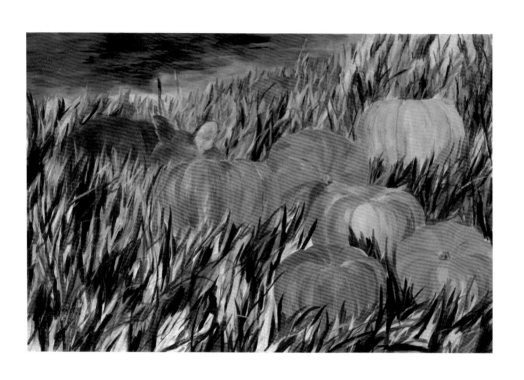

낮잠 97×145.5cm 리넨에 아크릴 2017

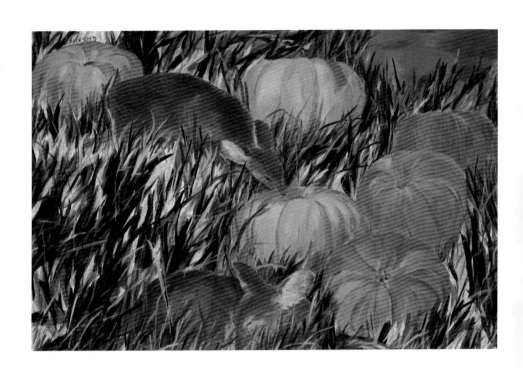

다시 찾아온 고라니 97×145.5cm 리넨에 아크릴 2017

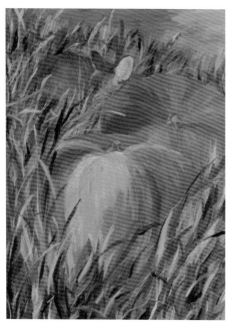

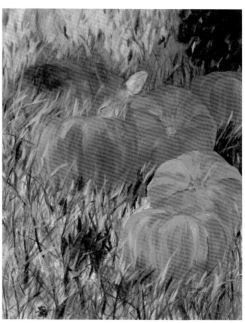

물마시러 왔다가 72.5×53cm 리넨에 아크릴 2017　　　호박에 기대다 72.7x90.9cm 리넨에 아크릴 2017

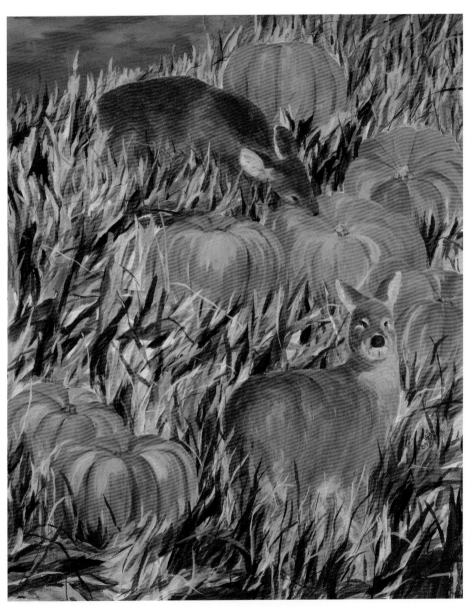

고라니가 찾아왔다 162×130.3cm 리넨에 아크릴 2017

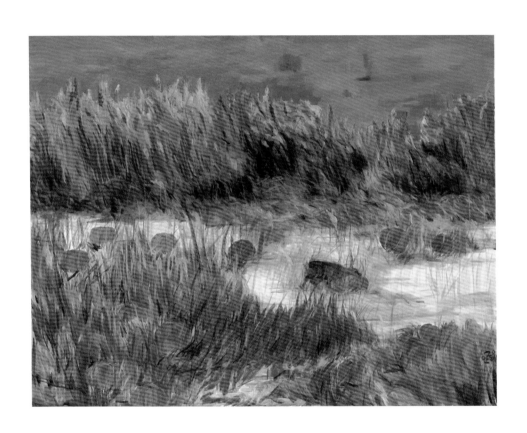

가족 91×116.8cm 리넨에 아크릴 2016

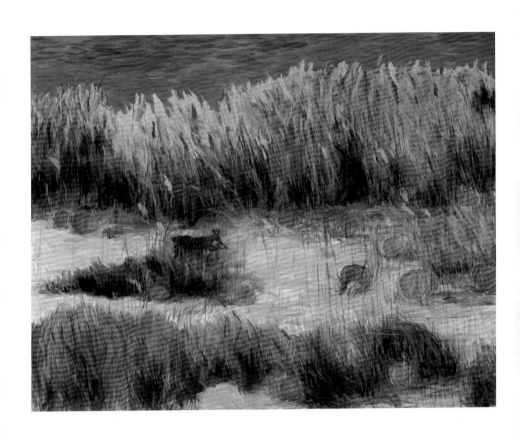

가족 91×116.8cm 리넨에 아크릴 2016

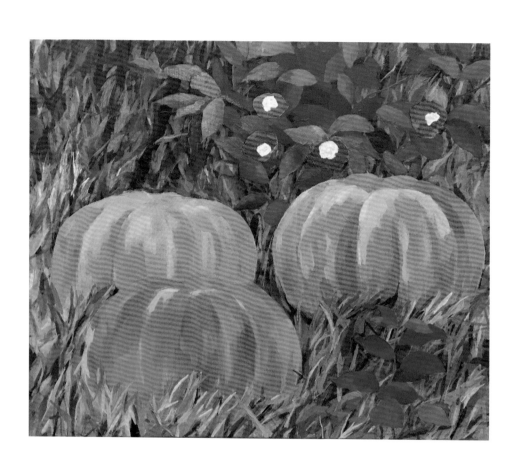

고마운 호박 60.6×80.3cm 리넨에 아크릴 2017

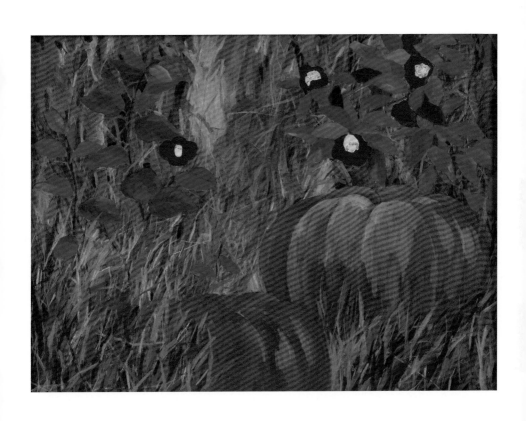

고마운 호박 65.1×80.3cm 리넨에 아크릴 2017

고마운 호박

서툴고 게으른 농부는 따뜻한 봄날 호박 모종을 심는다.
게으르지만 열심히 풀을 뽑고 물을 준다.

"절대로 비닐 멀칭, 화학비료는 주지 않을거야."
"땅도 숨을 쉬어야지."

하루 또 하루 지나고 호박밭은 풀이 무성하다.
다른 일이 있어 한 번 놓쳤을 뿐인데…
무성한 풀을 보며 올해도 또 풀이 이겼구나.

강아지풀, 바랭이가 사이좋게 지내는 호박밭에
장화를 신고 들어간다.
아! 호박이 숨어있네!
호박 보물을 찾아 풀밭을 누빈다.

풀이 주인인 밭에 당당한 호박을 그린다.
아침을 맞이하는 나팔꽃을 만나고
빨간 동백꽃을 만나고
봄이면 부드러운 새순 나물로 오는 내 키보다 큰 자리공과
바다를 만나는 호박.
풀밭에서 씩씩하게 자란 고마운 호박.

고마운 하늘
고마운 땅
고마운 바다
고마운 사람
고마운 호박

가을바람이 분다 193.9×112.1cm 리넨에 아크릴 2017

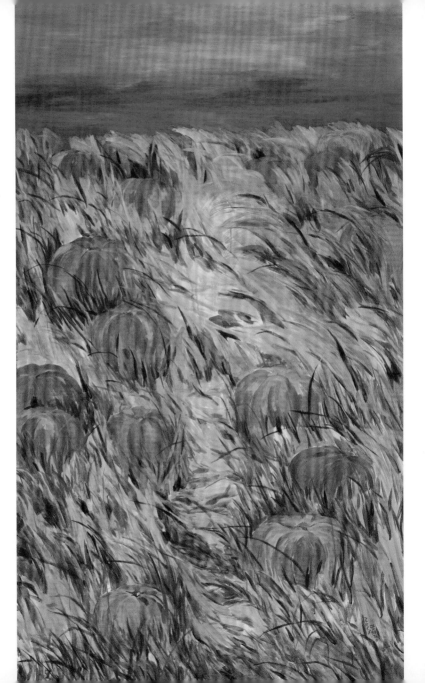

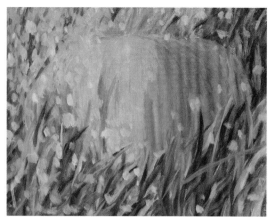

고마운 호박 33.4×45.5cm 리넨에 아크릴 2016

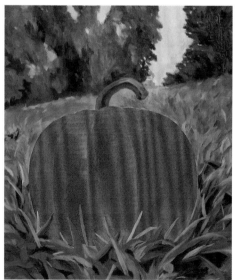

아누카 호박 45.5×53cm 리넨에 아크릴 2017

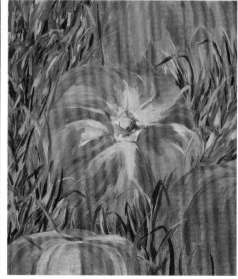

고마운 호박 65.1×80.3cm 리넨에 아크릴 2018

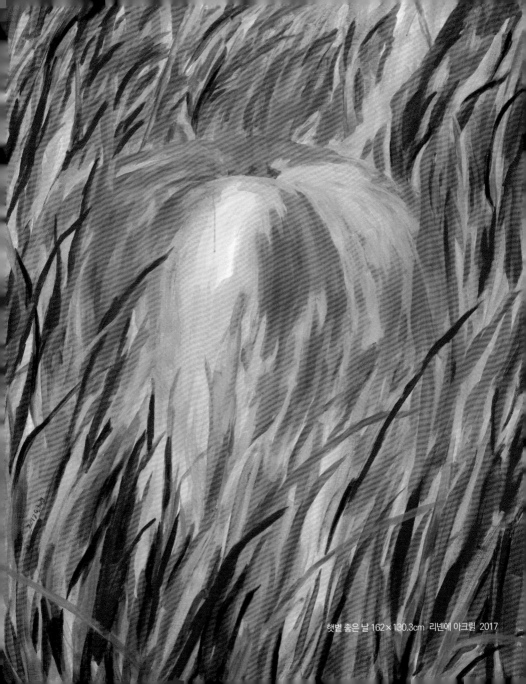

햇볕 좋은 날 162×130.3cm 리넨에 아크릴 2017

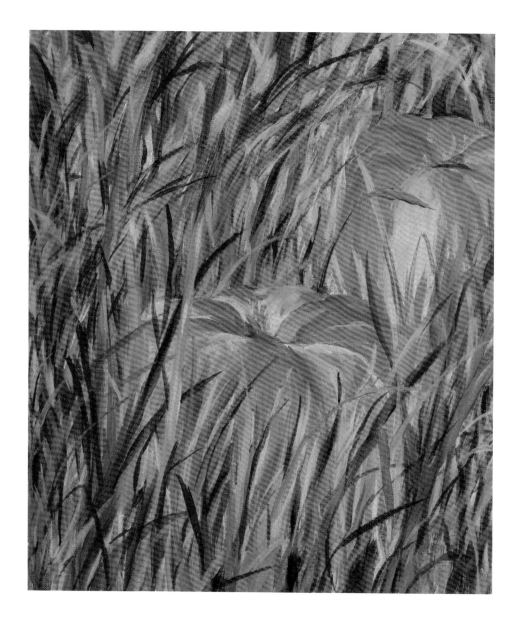

기분 좋은 바람 116.8×91cm 리넨에 아크릴 2017

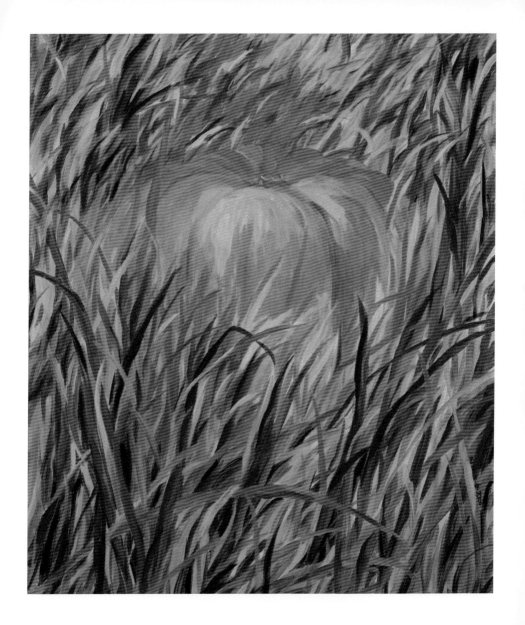

기분 좋은 바람 116.8×91cm 리넨에 아크릴 2017

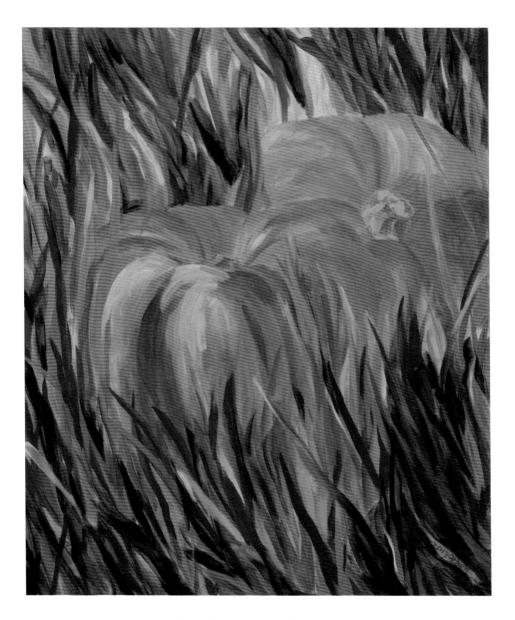

기분 좋은 바람 116.8×91cm 리넨에 아크릴 2017

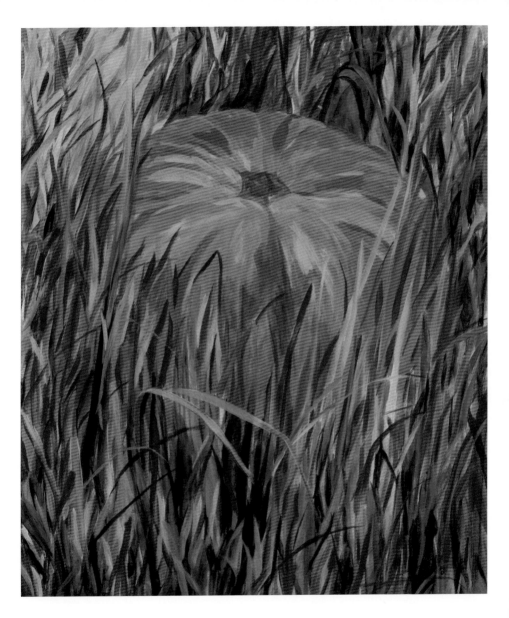

기분 좋은 바람 116.8×91cm 리넨에 아크릴 2017

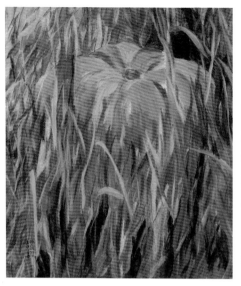
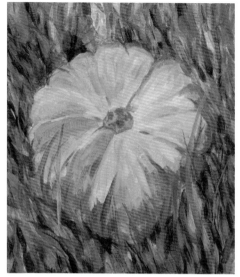
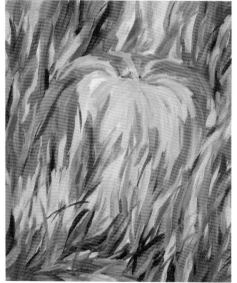
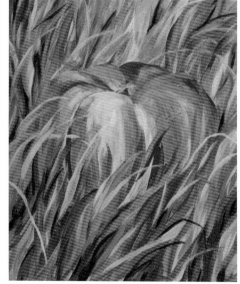

고마운 호박 53×65.1cm (×4) 리넨에 아크릴 2018

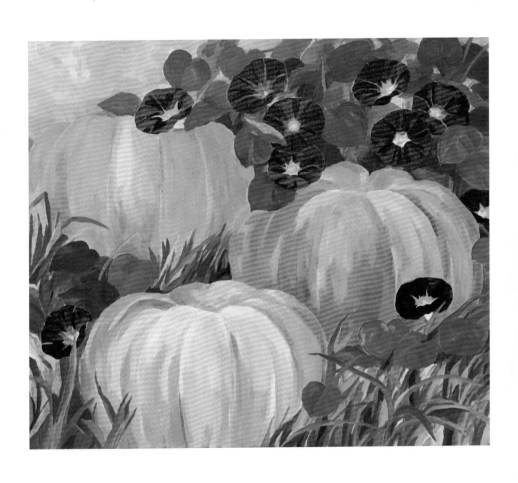

고마운 호박 72.7×90.9cm 리넨에 아크릴 2018

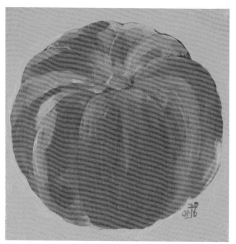
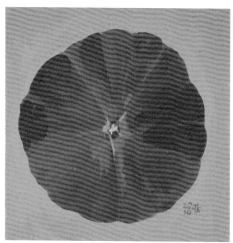
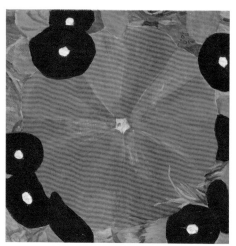
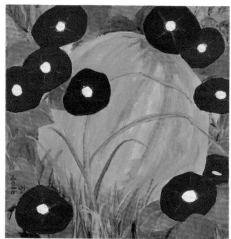

고마운 호박 22×22cm, 25×25cm 리넨에 아크릴 2016-2017

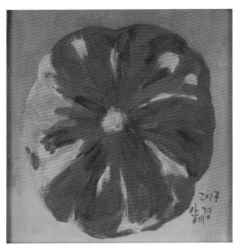

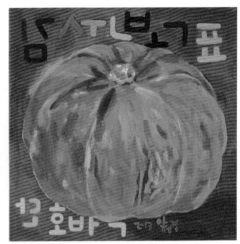

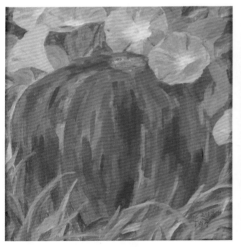

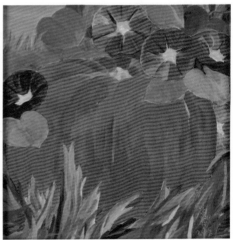

41

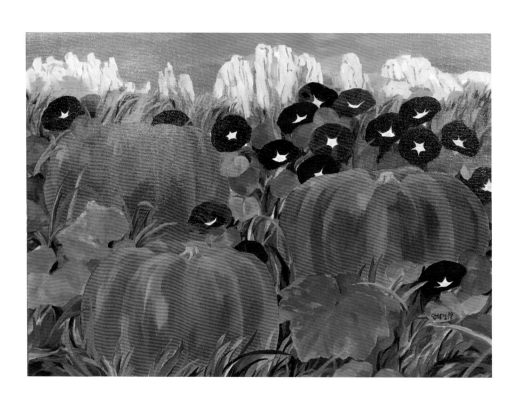

달마산과 호박 53×72.7cm 리넨에 아크릴 2017

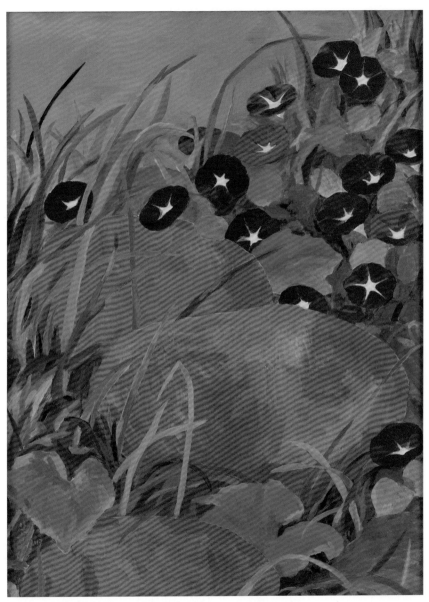

고마운 호박 80.3×60.6cm 리넨에 아크릴 2017

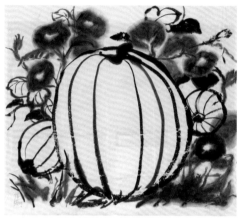

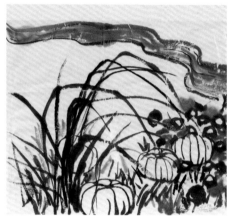

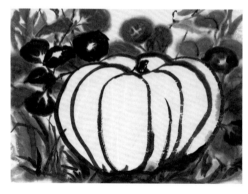

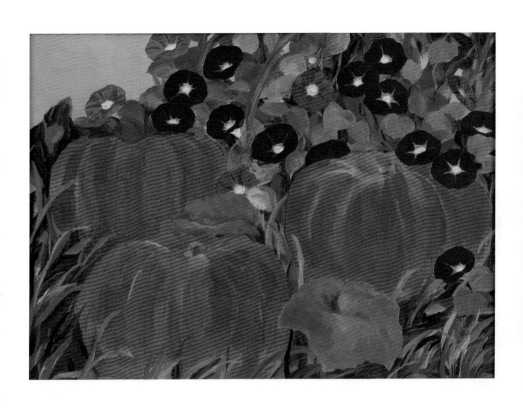

고마운 호박 53×72.7cm 리넨에 아크릴 2017

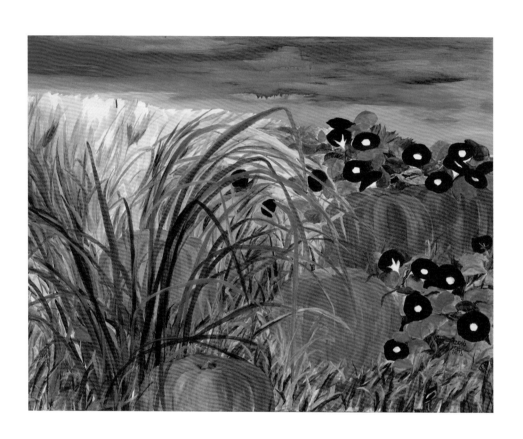

안녕하세요 91×116.8cm 리넨에 아크릴 2017

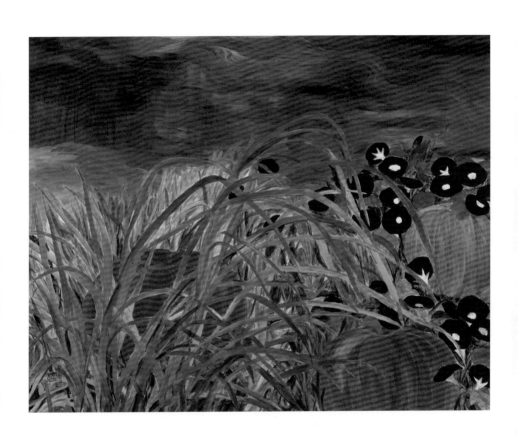

안녕하세요 91×116.8cm 리넨에 아크릴 2017

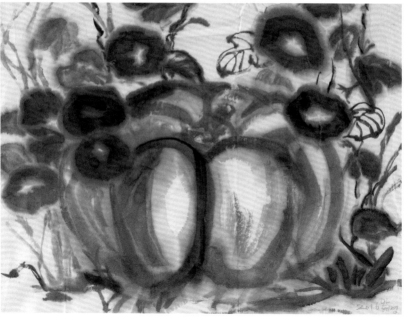

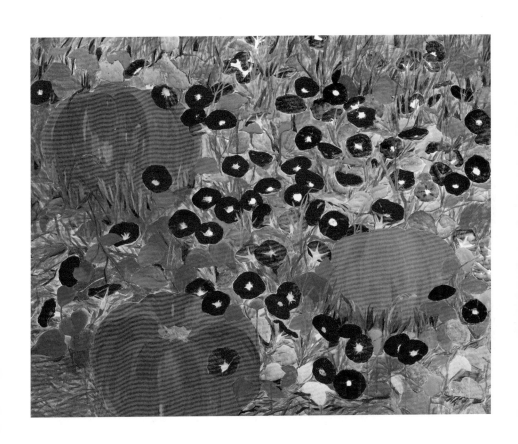

안녕 호박 91×116.8cm 리넨에 아크릴 2016

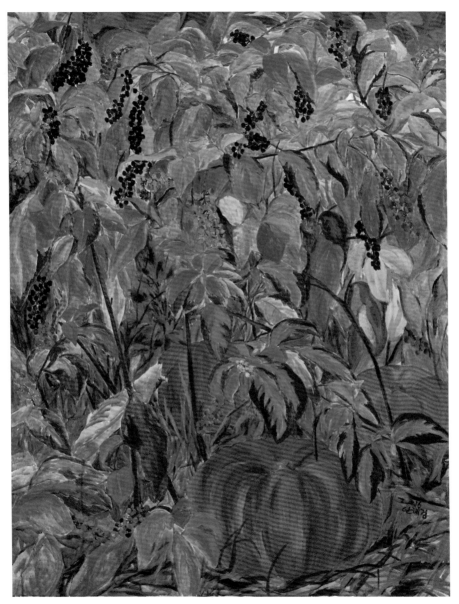

내친구 자리공 116.8×91cm 리넨에 아크릴 2016

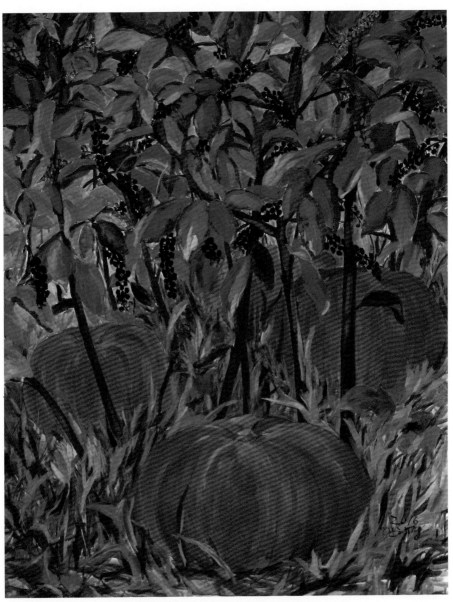

내친구 자리공 116.8×91cm 리넨에 아크릴 2016

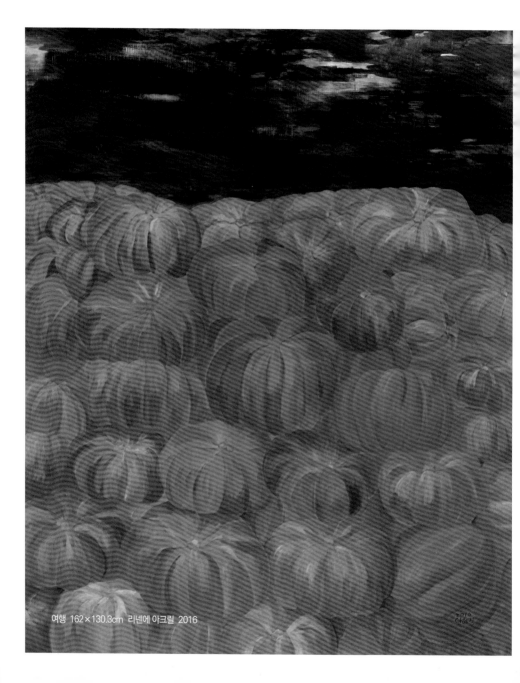

여행 162×130.3cm 리넨에 아크릴 2016

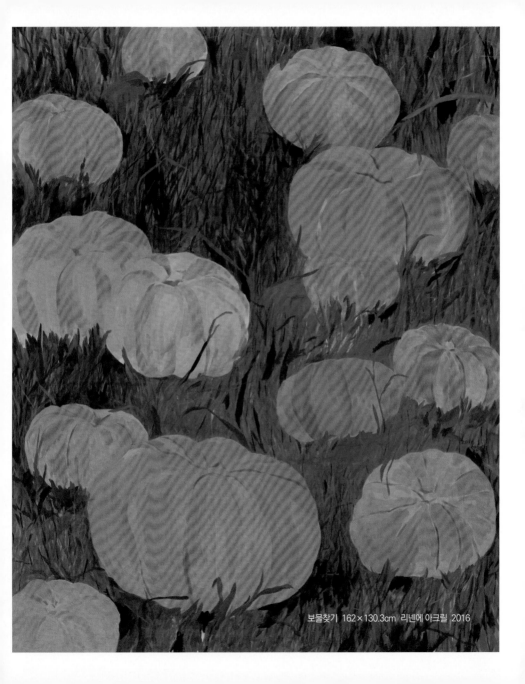

보물찾기 162×130.3cm 리넨에 아크릴 2016

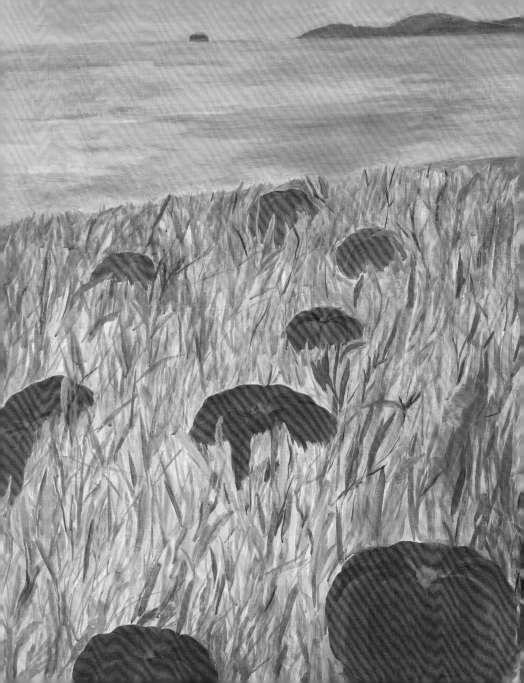

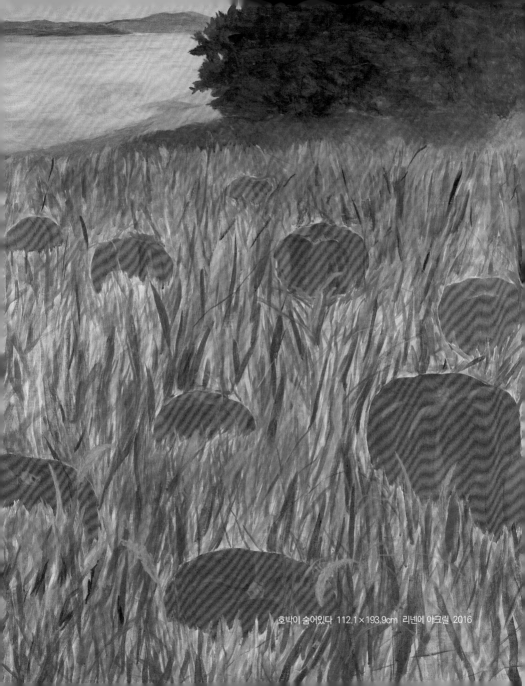

호박이 숨어있다 112.1×193.9cm 리넨에 아크릴 2016

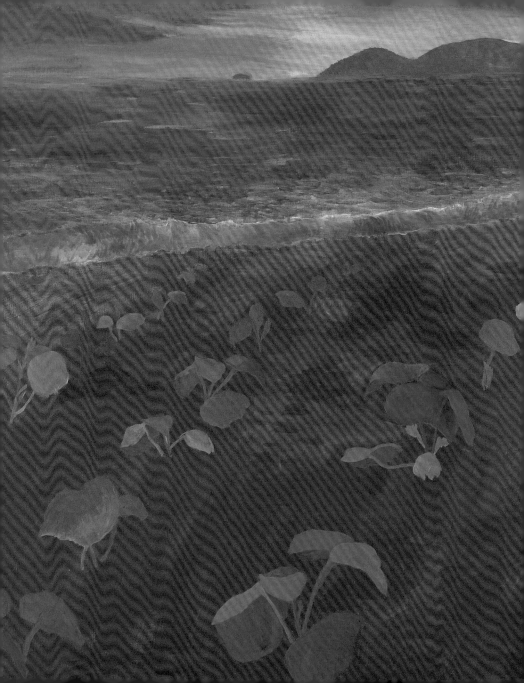

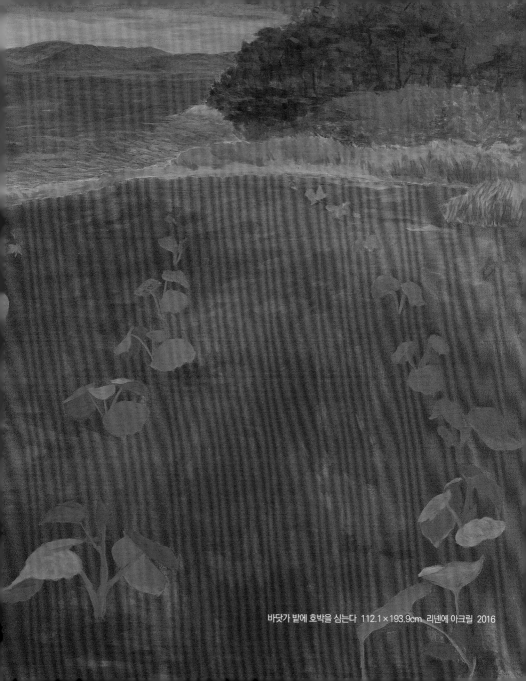

바닷가 밭에 호박을 심는다 112.1×193.9cm 리넨에 아크릴 2016

시골 생활을 시작하며 우리 식구가 먹을 것은 내 손으로 직접 키우겠다고 마음먹었다. 그러나 몸을 움직여 먹거리를 해결하기보다 시장과 마트에서 사 먹던 도시형 생활습관은 쉽게 바뀌지 않았고 게으른 몸으로 밭을 일구는 것은 매우 어려운 일이었다. 늘 밭에는 풀이 우거지고 그 속에서 살아남은 농작물은 작고 볼품은 없지만, 풀과 땅을 공유하며 자란 기특한 채소, 고마운 감자, 호박은 크고 예쁘게 단장하고 마트에 놓여있는 것과는 비교할 수 없는 건강한 맛이었다. 씨앗부터 밥상에 오를 때까지 시간을 함께했으니 더 맛있는 것은 어쩌면 당연한 일이고, 절대로 음식을 남기거나 버릴 수가 없다. 시골 생활 10년 차지만 자급자족은 아직도 먼일이고 여전히 많은 부분을 이웃의 도움으로 먹거리를 해결하고 있다. 역시 사람은 혼자 살 수 없는 모양이다. 각자 재능을 발휘하며 서로 돕고 살아야 한다. 호박과 풀이 땅을 함께 나누는 것처럼 사람들도 서로 나누며 살아가면 좋겠다.

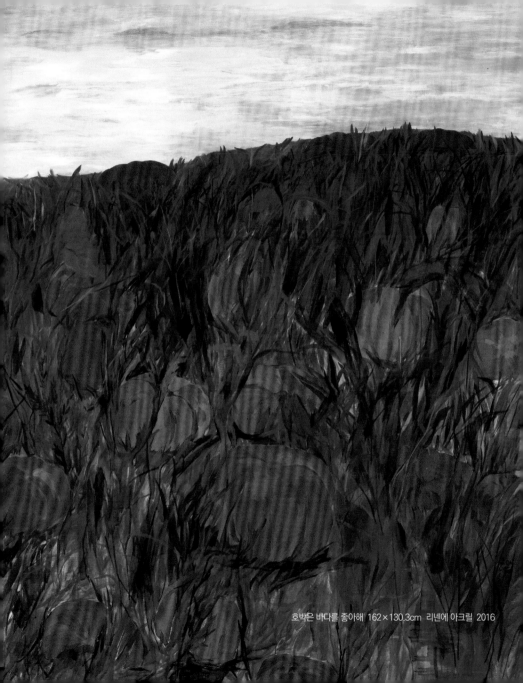

호박은 바다를 좋아해 162×130.3cm 리넨에 아크릴 2016

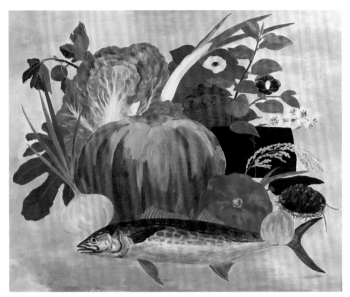

선물 60.6×72.7cm 리넨에 아크릴 2018

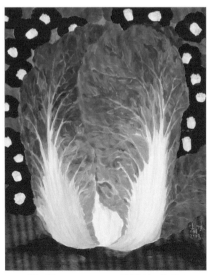

선물, 배추 40.9×31.8cm 리넨에 아크릴 2018

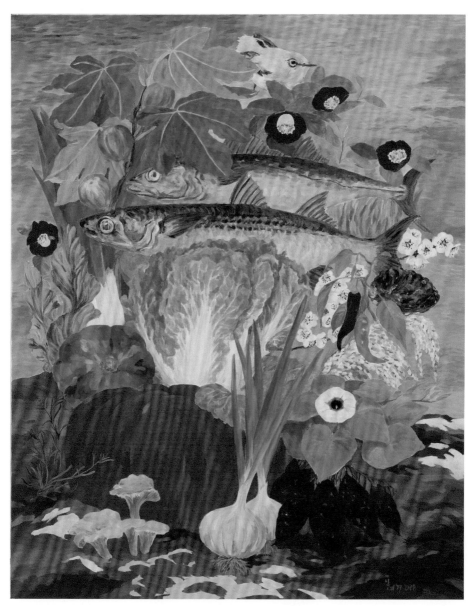

선물 90.9×72.7cm 리넨에 아크릴 2018

이마어보, 두륜균보

1801년(순조 1년) 신유박해에 연루된 다산과 손암, 두 형제는 강진과 흑산도로 유배를 떠난다. 다산은 강진에서 〈목민심서〉를 집필하고, 손암 정약전은 흑산도에서 해양백과사전 〈자산어보〉를 남긴다.

자산어보는 흑산도에서 생산되는 각종 물고기와 해산물 226종에 대한 보고서이다. 이동 경로와 습성, 맛, 방언, 약효 등을 기록했다. 손암은 직접 바닷가에 나가서 어부들이 잡아 올린 물고기를 보며 꼬치꼬치 묻고 관찰하여 기록하고 옛책과 중국 책을 보며 참고하였다. 이름이 없으면 이름도 지었다. 계층 간의 갈등이 컸던 시절에 흑산도 주민들과 손암은 함께 자산어보를 만들었다. 요즘 시골 마을에선 컨설팅업체가 마을 주민과 함께 마을을 디자인한다고 야단이고 탈도 많고 말도 많은데, 손암은 이미 이 백 년도 전에 오지에서 그들과 함께했다. 그리고 그들은 그를 사랑했다. 교통이 발달한 현재도 멀고도 멀다고 생각하는 흑산도, 이 백 년 전에 손암은 절망 속에서 자산어보를 남겼다.

"백성의 현실을 외면한 헛된 학문이 아니라 백성의 삶을 풍요롭게 하는 참된 학문, 그것이 실학이다."

나는 자산어보에 손암이 기록한 물고기가 기후변화와 인간의 욕심으로 사라질 수도 있다는 생각에 임하도 물고기 보물, 임하어보를 그리고, 귀한 버섯을 알아보는 사람이 없을까 두려워서 두륜산 야생버섯 보물, 두륜균보를 그려 둔다.

두륜균보 頭輪菌寶

이른 봄에 시작된 풍류남도 만화방창 화첩 그리기는 눈으로 보고 입으로 즐기는 오감을 깨우는 남도 여행이다. 눈으로 보고 입으로 맛보는 여행길에 들른 두륜산 아래 있는 호남식당의 야생 버섯찌개는 달착지근하고 쌉쌀한 깔끔한 맛이다. 더불어서 함께 상에 오르는 나물과 장아찌는 입맛을 돋운다. 호기심 많은 나는 그 버섯이 어디서 왔는지 궁금해서 주인에게 물어보았다. 주인은 식당을 장식한 버섯 사진을 가리키며 그녀가 산에서 채취해 온 것이라고 한다. 또 궁금한 것이 생겼다. 그럼 함께 산에 오르는 이가 있는지, 버섯 따는 것을 배우는 사람이 있는지?

호남식당, 조경애 대표는 버섯을 딴 지 40년이 됐다. 67세 범띠이니 스무 살 꽃다운 나이에 동네 할머니를 따라 산에 오르고 버섯을 땄다. 꽃다운 시절 그녀라고 산을 오르고 싶었겠는가. 다른 여인네처럼 예쁘게 단장하고 싶었겠지. 몇 년

전에 그 버섯 할머니는 그녀만의 비밀 장소를 비밀로 간직한 채 돌아가셨다. 예전에는 구림마을 할머니들이 버섯을 따다가 길가에 펼쳐놓고 관광객에게 팔았다고 한다. 이제 이 일을 하는 사람은 떠나고 거의 없다.

작은 샘, 큰 샘, 일지암, 북암, 진불암을 앞마당 뒷마당 채마밭에 드나들듯이 새벽 다섯 시 즈음이면 벌써 오른다. 반가운 버섯이 거기 있어서 그녀는 힘든 줄을 모른단다. 가끔은 찾아온 단골손님 전화로 버섯을 따다가 급히 내려와서 상을 차려 내는 일도 있다. 그녀가 채취하는 버섯은 30여 가지, 일반인은 그게 그거 같아서 잘못 먹고 병원 신세를 지는 사람도 종종 뉴스에 나온다. 오랜 시간 경험이 있는 사람만이 할 수 있는 일이다. 그녀는 40년 세월을 간직한 버섯 전문가이다.

다음엔 누가 산에 가서 버섯을 구해올까 안타까운 마음이다.

이마어보 林下魚寶

행촌문화재단 살구씨스튜디오가 있는 이마도에서 보리 숭어 맛을 보았다. 보리가 익는 철에 나와서 보리 숭어이다. 그 크기에 놀라고 싼 가격에 놀라고 맛에 놀랐다. 맛있는 것을 먹자니 집에 두고 온 내편도 맘에 걸린다.

바닷가 스튜디오 이웃에 오가며 인사하는 장갑래 어르신이 산다. 함평에서 시집왔는데 처음에는 육지로 도망가고 싶으셨다고 한다. 배만 보면 집에 가고 싶었다고. 작은 섬에서 사는 것이 낯설고 녹록지 않았을 테니 그럴 만도 하다. 지금은 다리가 놓여 차로 왔다 갔다 하지만 친정집에 한번 가는 것마저 쉽지 않은 일이었다. 지금은 아들, 딸 시집보내고 건축사인 딸이 지어 준 집에서 아직 장가가지 않은 듬직한 아들과 전복 양식하며 잘 살고 있다. 인심도 좋아서 집에 찾아가면 숭어며 김이며 미역이며 도미를 챙겨주신다.

맛있는 생선을 먹다 보니, 이마도에서 어떤 고기를 잡는지 궁금해진다. 선착장에 서 있는 푯말에 물고기 이름과 놓아줘야 하는 작은 고기의 크기가 적혀 있다.

〈아름다운 것은 한번 사라지면 다시 돌아오지 않는다〉 레이첼 카슨이 〈침묵의 봄〉에 인용한 허드슨의 글이다. 기후변화와 인간의 욕심으로 바다에서 사라지는 물고기가 있다. 넓은 바다를 자유롭게 여행하고 늘 때 맞춰 이마도로 돌아오는 보물, 그들 덕분에 우리 밥상은 넉넉해지고 마음도 넉넉해진다. 쭉 이렇게 함께 사는 날이 계속되면 좋겠다.

이미여트 193.9×130.3cm 리넨에 아크릴 2016

두륜균보 193.9×130.3cm 리넨에 아크릴 2016

HERStory in Gongju

2016년 7월 8일 오마이뉴스기사 '금강어머니 장맛비에
멀어드듯한 껍데기들 반짝였다 진흙으로가는귀이빨 대칭이로
추정한다 도감을 뒤져보니 환경부지정 멸종위기종 멸종위기
야생생물 1급 담수패류중 대형종이다 야외 활동을 자제하라
눈 폭염경보가 휴대폰자로 전송되는 오늘도 대청구 길공수기가
는 투명가양을 담고 금강을 누빈다
그들이 사라질까두려워
서 그려본다

2016년 8월 폭염일
안○○

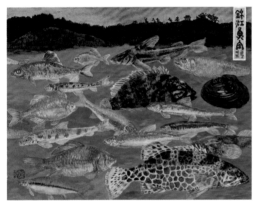

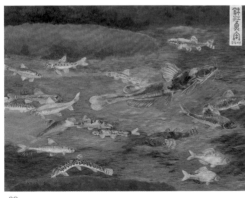

귀이빨대칭이 38.5×48cm 아르쉬에 마카 2016
금강어보 45.5×60.6cm 리넨에 아크릴 2016
금강어보-고유종 53×72.7cm 리넨에 아크릴 2016

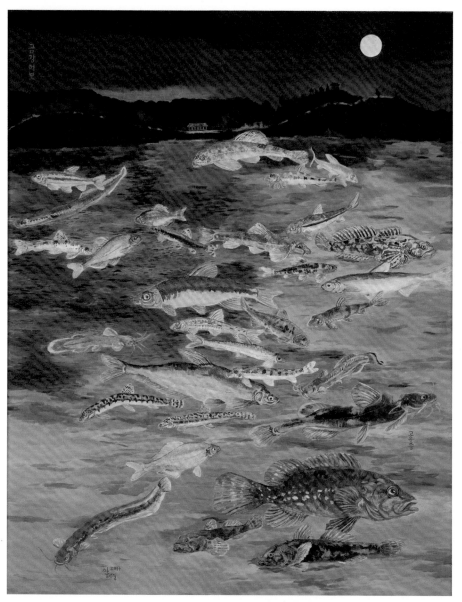

금강어보 116.8×91cm 리넨에 아크릴 2018

동백을 만나다 53×72.7cm 리넨에 아크릴 2016

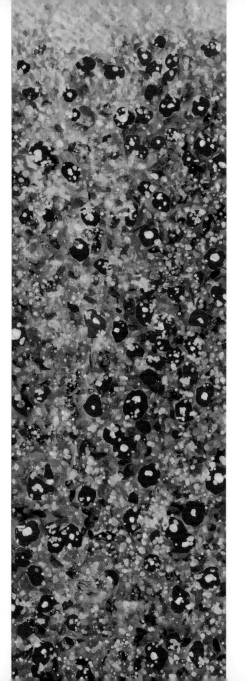

동백 162.2×50.5cm 리넨에 아크릴 2016

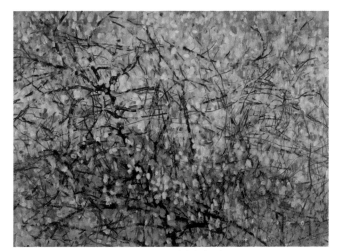

뽕나무 53×72.7cm 리넨에 아크릴 2015

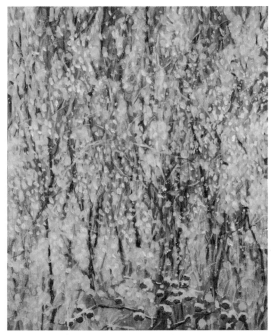

월하감 60.6×50cm 리넨에 아크릴 2015

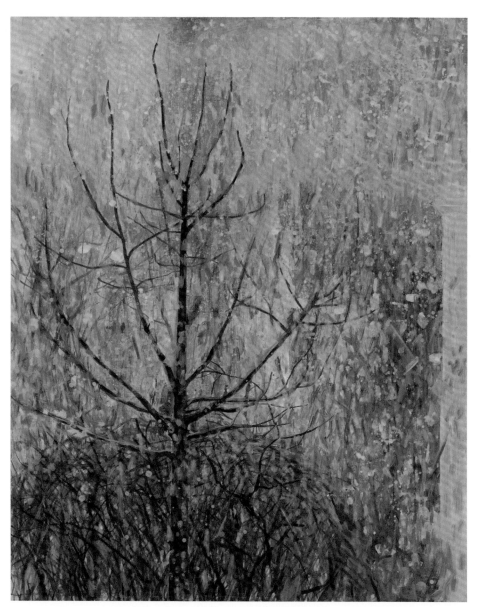

오동나무 90.9×72.7cm 리넨에 아크릴 2015

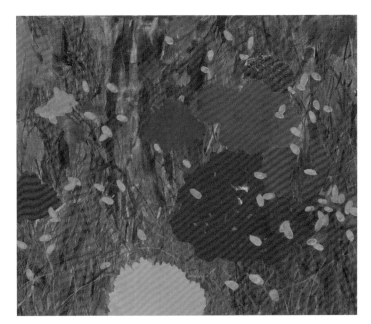

가을이다 45.5×53cm 리넨에 아크릴 2014

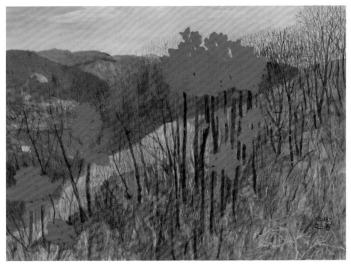

150328 53×72.7cm 리넨에 아크릴 2015

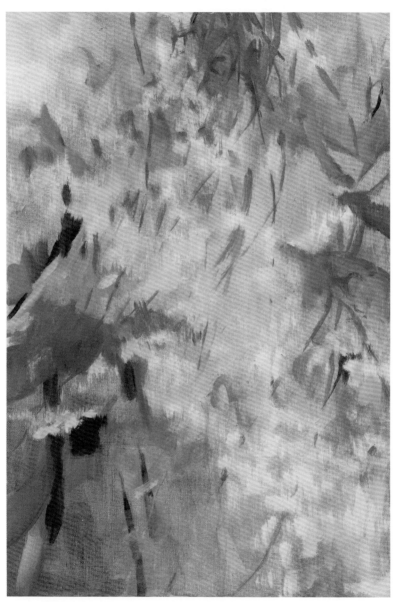

상강 60.6×45.5cm 리넨에 아크릴 2015

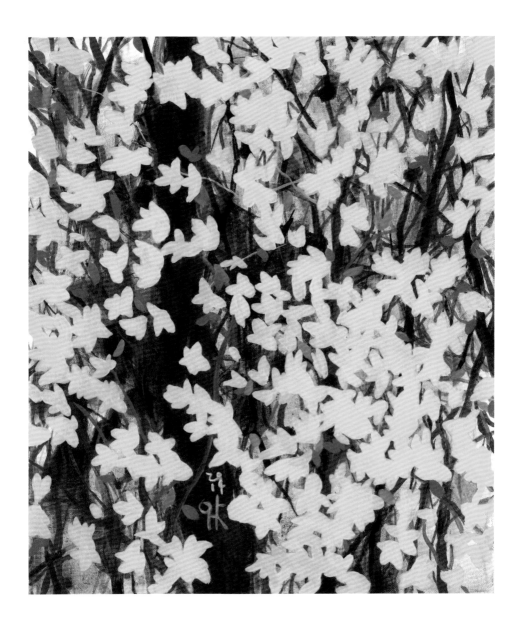

노랑1404 65.1×53cm 리넨에 아크릴 2014

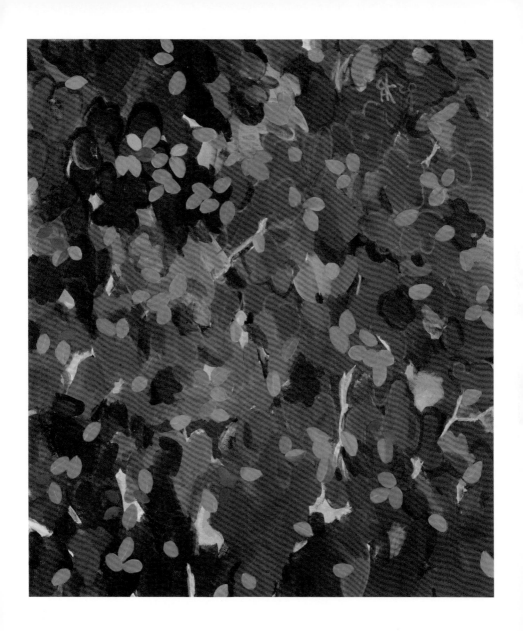

보라1405 65.1×53cm 리넨에 아크릴 2014

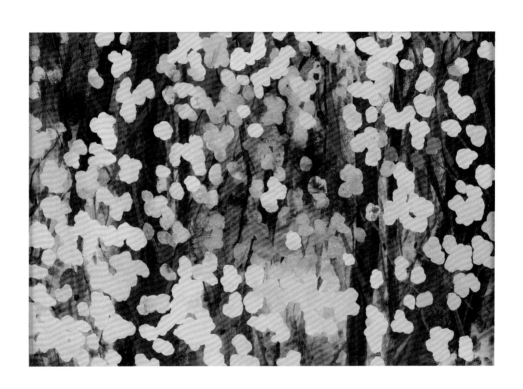

봄날 50×65.1cm 리넨에 아크릴 2015

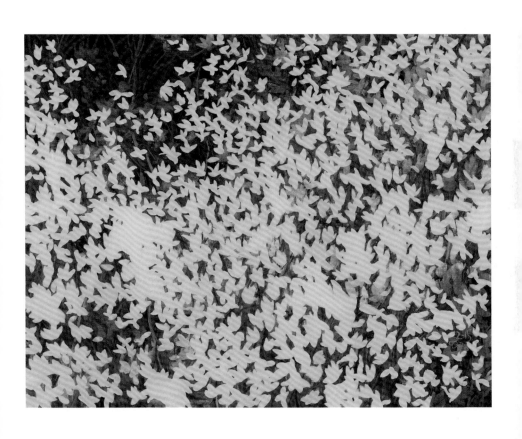

노랑15031 91×116.8cm 리넨에 아크릴 2015

분홍 40.9×53cm 리넨에 아크릴 2014

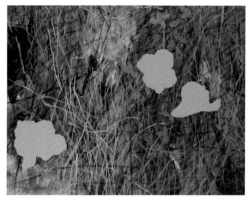

분홍 40.9×53cm 리넨에 아크릴 2014

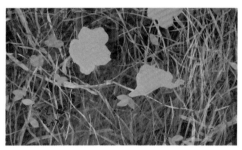

분홍1403 33.4×45.5cm 리넨에 아크릴 2014

분홍 33.4×53cm 리넨에 아크릴 2015

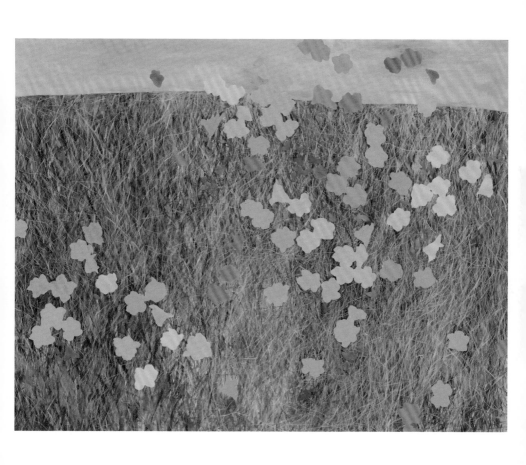

분홍 91×116.8cm 리넨에 아크릴 2015

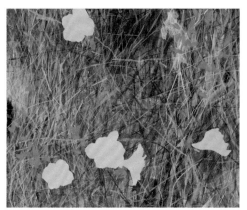

분홍 45.5×53㎝ 리넨에 아크릴 2014

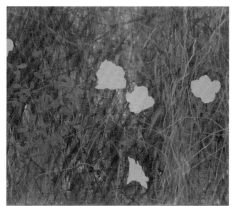

분홍 45.5×53cm 리넨에 아크릴 2014

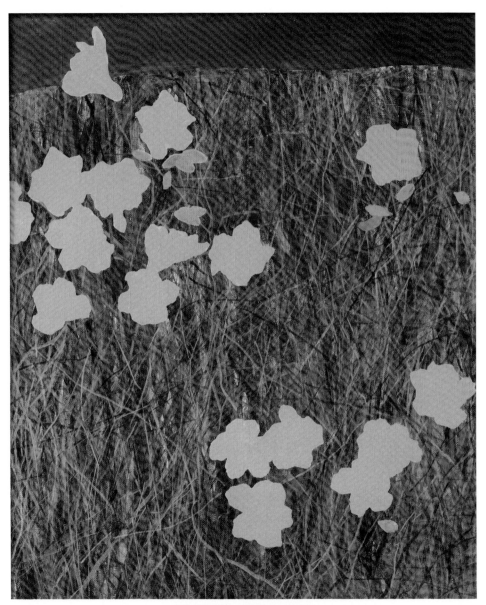

분홍 65.1×50cm 리넨에 아크릴 2015

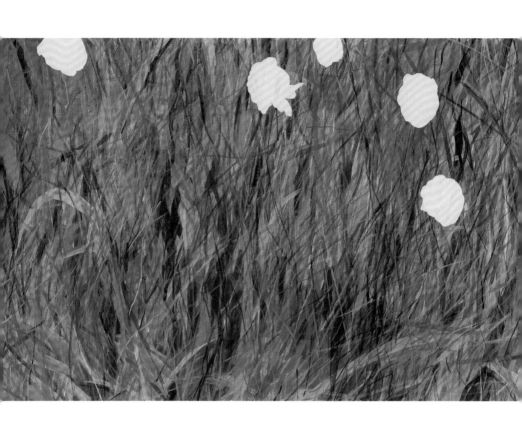

돌보다 50.5×162.2cm 리넨에 아크릴 2013

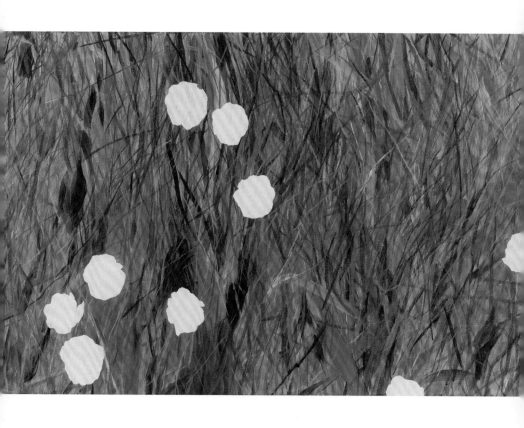

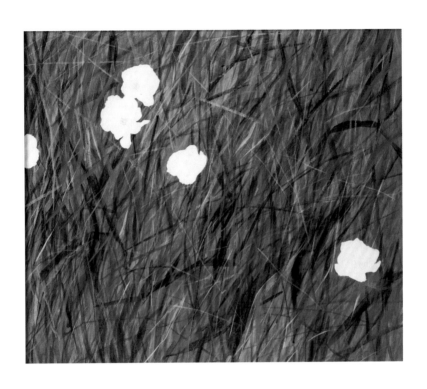

돌보다 45.5×53cm 리넨에 아크릴 2013

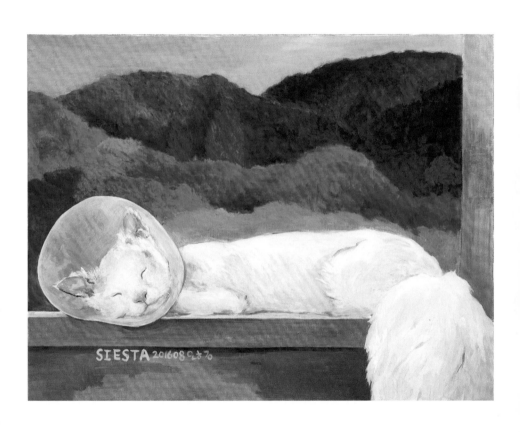

시에스타 45.5×60.6cm 리넨에 아크릴 2016

화가 안혜경이 들려주는 공주이야기,
「HERStory in Gongju」

이승건
미학·미술평론가

예술가는 누구나 자신을 둘러싼 환경을 노래한다. 매일 거니는 일상의 거리와 그러다 만나는 사람들 등등⋯⋯. 그를 감싸고 있는 자연적·문화적 요소 모두는 예술가에게 있어서 소중한 미적 소재가 아닐 수 없다. 서양화가 안혜경 또한 이러한 미적 소재에 자신만의 옷을 입혀 예술의 이름으로 세상을 나들이하고 있는 듯 보인다. 언제나 그렇듯, 작가의 세상 나들이는 '자연'과 함께한다. 그러나 이번 나들이에는 '공주'와도 동행을 한다. 한 손은 자연을 꼭 쥐며, 다른 한 손으로 공주를 잡고 나서는 이번 그녀의 11번째 세상 나들이 「HERStory in Gongju」는 그 어느 때 나들이보다도 경쾌하고 유쾌하다.

그녀의 이번 11번째 개인전은 2010년부터 시작된 「자연읽기」의 연장선에 놓여있다. 여기에 삶의 터전으로 공주에 정착하여 공주를 알아가는 '공주읽기'가 삽화처럼 더해진다. 앞의 주제가 물질적 대상인 '자연'에 대해 그녀만의 온기가 느껴지도록 자연의 활기를 시적으로 표현(《싸리꽃》, 《배롱나무》, 《생강나무》)해 내고 있다면, 뒤의 주제는 공주라는 지리적 지평을 넘어선 인위적 자연으로서 공주, 즉 역사성을 지닌 '문화'로서의 공주(《공산성》, 《금강》)가 그녀의 새로운 삶의 현장(《쌍달리》, 《구왕리》, 《도남리》) 속에서 이미지화되고 있다. 그러나 그녀에게 이 두 주제는 더 이상 별개의 것으로 존재하지 않는다. 왜냐하면 이번 전시회에서 그녀는 '공주에서의 자연읽기'로 이 둘을 잔잔하게 풀어가고 있기 때문이다. 화가로서 그녀에게도, 그리고 평범한 일상인으로서 우리들에게도, 자연은 가시적 사물 전체(summa rerum)이면서 동시에 그 자연물을 생성해 내는 힘과 원리(origo rerum)일 것이다. 이러한 자연은 생명과 존재를 낳는다. 그러나 자연적 존재인 예술가 또한 자연과 문화의 미적 소재에 새로운 생명을 불어넣어 또 다른 생명으로서 문화적 존재를 산출해 낸다. 이렇게 볼 때, 그녀가 그려내는 '공주 속 자연'은 단순히 자연적 대상을 묘사한 꽃과 나무, 공주가 아니라 화가에 의해 새로운 생명으로 변용(變容)된 삶의 은유이자 자신만의 소박한 예술적 유희로 해석될 수 있을 것이다.

이번 전시회에서 작가는 이중적 예술성을 즐기는 듯 보인다. 먼저, 전시 제목 「HERStory in Gongju」에서부터 언어적 유희의 모습이 엿보인다. 즉, '공주(公州)에서의 공주(公主) 이야기'라든지, 절친 명자(明子)에 대해 《명자나무》(榠樝나무, Chaenomeles lagenariai) 이야기로 표현한다든지, 영어의 철자를 대문자와 소문자를 섞어 '그녀의 이야기'(HERStory)를 통해 대서사적 '그의 이야기'(his-story)들을 대수롭지 않게 묻어 버리는 표기들이 그러하다. 또한 작품 제목 '자연읽기'에서의 '읽기'(讀)는 시각성을 자기 정

체성으로 삼는 시각예술로서의 회화와는 그 속성을 달리하는 문학적 묘사인데, 그녀는 이 읽기를 통해 더 많은 것을 '보게'(視)끔 우리를 인도하여, 읽기를 통해 보기의 맛을 더하고 있다. 특히 이점은 서양 회화사에서의 시(문학)와 회화(미술) 간의 관계 속에서 시인들로부터 출발하는 '시는 회화처럼'(ut pictura poesis)의 문구(文句)를 화가들이 시인의 지위나 시 예술의 흠모로서 거꾸로 읽히기를 바라는 '회화는 시처럼'(ut poesis pictura)의 대구(對句)로 채택한 자세와는 다른 태도, 즉 동양 시화론(詩畵論)에서의 '시중유화'(詩中有畵) '화중유시'(畵中有詩)'의 시화일률'(詩畵一律)로 읽혀지기에 충분하다. 여기에 자연을 품고 살아가는 꽃과 나무와 숲, 그리고 자연을 이리저리 노니는 바람과는 어울릴 것 같지 않은 화폭 속 자연을 유영하는 물고기들은 그녀만의 조크로 비쳐진다.

그러나 뭐니 뭐니 해도 그녀의 그림은 쉽다! 왜냐하면 그녀의 그림에는 서양의 현대회화 미니멀리즘이나 추상표현주의에서처럼 자연이나 대상을 추상적으로 묘사하고 있지 않기 때문이다. 단지 그녀는 지극히 개인적인 체험적 사실을 자연의 생명감을 느끼게 하는 강렬한 자신만의 표현색으로 보편적 정감에 호소하고 있을 뿐이다. 작품 제목 또한 이들 회화의 제목에서처럼 축약형이거나 어려운 추상성을 담지 않는다. 마치 현대디자인이론에서의 '단순한 것이 아름답다'라는 명제를 '쉬운 것은 아름답다'라는 자신만의 미학으로 바꿔 주장이라도 하고 있듯이! 그러나 이상하게도 그녀의 작품에는 사람이 등장하질 않는다. 남편과 꿈꿔왔던 보금자리를 마련하고 그것을 묘사한 《쌍달리》에서도, 또 자신들의 집이 완성될 때까지 머물렀던 친구 준경이네 집을 그린 《구왕리》에서도 자신과 주변사람들은 보이질 않는다. 그저 3인칭 시점에서 자신과 그들을 아우르는 시선만이 《명자나무 이야기》처럼 풍경을 이루고 있다. 그러나 자세히 보라! 화면 밖에서 그곳을 바라보는 자신과 한 무리의 사람들이 재잘거리는 담소를 들어보라고 작가는 속삭인다. 그것은 작품을 제작해 내는 작가의 '창작유희'와 한 쌍을 이루게 하는 작가에 의해 의도된 '감상유희'로써 계획된 미학적 권유이다. 이러한 작가의 의도는 전시 내내 한편에 준비된 관람자를 위한 또 다른 창작의 여백으로 이어져 안혜경 작가만의 독특한 미적 커뮤니케이션의 세계를 구축하고 있는 듯이 보인다. 이렇듯 화가 안혜경은 이번 개인전을 통해 자연과 공주, 자신과 주변사람, 작가와 관람자 사이의 관계를 자신만의 독특한 수법, '공주에서의 공주 이야기'로 풀어내고 있다.

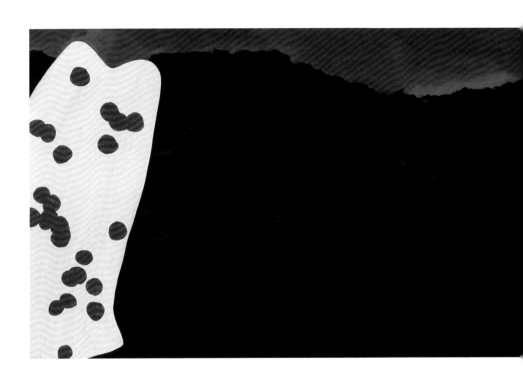

공산성 55×162.2cm 리넨에 아크릴 2012

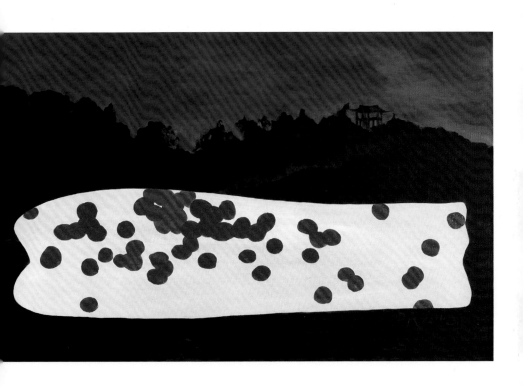

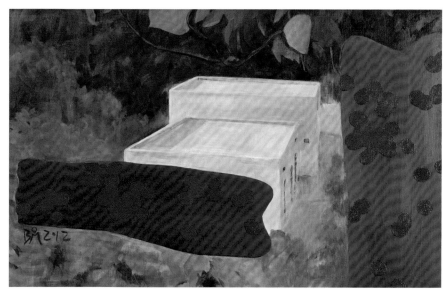

쌍달리 33.4×53cm 리넨에 아크릴 2012

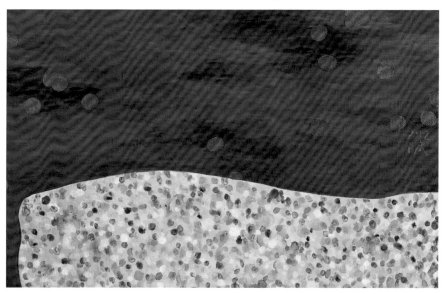

금강 33.4×53cm 리넨에 아크릴 2012

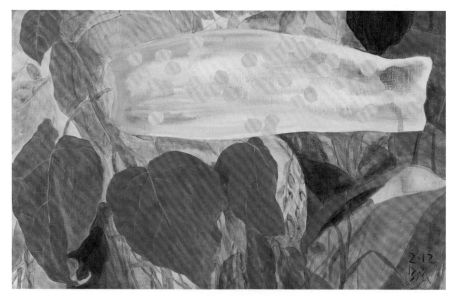

금강 33.4×53cm 리넨에 아크릴 2012

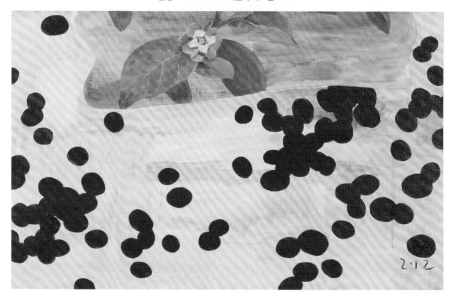

금강 33.4×53cm 리넨에 아크릴 2012

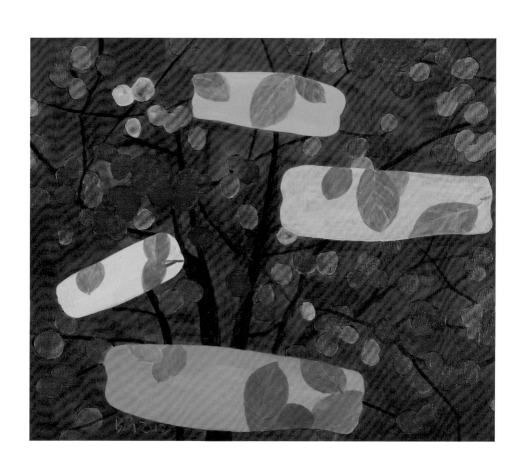

구왕리 37.5×45.5cm 리넨에 아크릴 2012

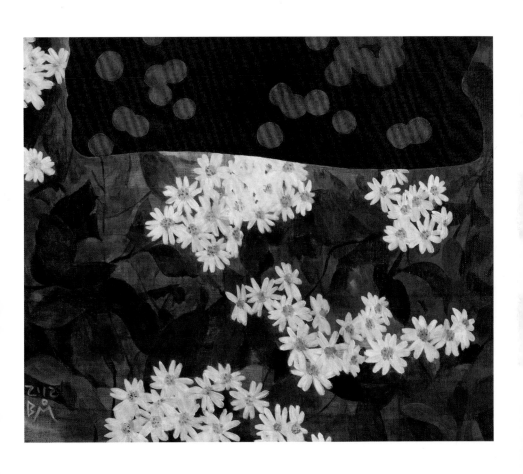

구왕리 37.5×45.5cm 리넨에 아크릴 2012

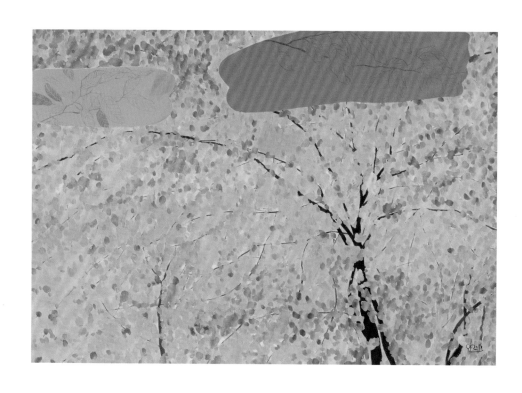

봄 112.1×162.2cm 리넨에 아크릴 2010

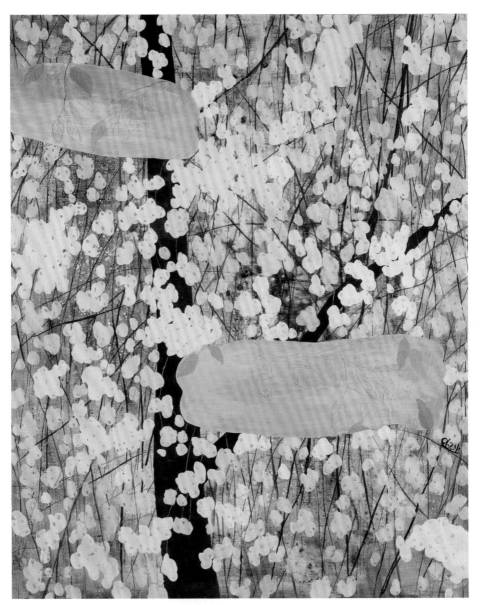

수양벚 162.2×130.3cm 리넨에 아크릴 2010

숲길로 들어설 때는 생각이 꼬리에 꼬리를 물고, 머릿속은 뒤죽박죽이다. 그러나 조금 걷다 보면 어느새 복잡한 머릿속은 텅 비어버리고, 초록만이 눈에 내 마음에 가득하다. 내 눈은 초록에 고정되어 있고 다리는 어느새 초록의 소리에 맞춰 그저 열심히 걷고 있을 뿐이다. 나는 초록의 숲을 그린다.

봄에 갓 피어난 노랑, 연둣빛 잎에서, 아직은 봄이 멀기만 한 듯 조금은 고요해 보이고 메말라 보이는 숲, 칡넝쿨이 늘어져 있는 사이사이 피어나는 산벚나무 잎과 꽃, 집 앞 개울에 노란 괭이눈 꽃, 고양이 눈을 닮은 모양에 놀랐던 괭이눈 씨앗, 꽃보다 더 아름다운 잔잔한 갖가지 노란 연둣빛 새순, 꽃차를 만들면 입까지 즐겁게 하는 노란 생강나무 꽃, 하얀 종을 매달고 있는 때죽나무 꽃, 레몬 향 비목나무의 노란빛 꽃, 가장 아름다운 각양각색 연둣빛 숲의 시대가 익어 가면 하루하루가 다르게 짙은 초록빛 녹음의 시대가 온다. 처연한 짙은 비리디안 색 잎과 함께 보란 듯 핀 잉크 빛 산수국, 반짝이는 분홍빛 꽃이 핀 싸리나무, 산길에서 만나는 보랏빛 달개비, 낮에는 꽃봉오리를 닫는 노란 달맞이꽃, 아침에 눈을 뜨면 창 너머로 보이는 향긋한 분 내음 칡꽃, 집 앞 개울에 핀 고마리, 유행가 가사처럼 손대면 톡 하고 터지는 물봉선화, 내 친구에게도 찬란한 초록빛 잎과 꽃노래를 불러 주고 싶다.

그날그날 기분에 따라 계절에 따라 걷는 나만의 숲길이 있다. 요즘은 일부러 계수나무가 있는 숲길을 걷는다. 달콤한 솜사탕 내에 주변을 둘러본다. 금박을 달아놓은 듯 계수나무 잎이 노랗게 물들기 시작했다. 달콤한 향기에 입안에 침이 고인다. 솜사탕은 너무 달아서 쓴맛이 더 많이 느껴진다. 그렇지만 달콤한 향기는 국민학교 앞 하굣길을 떠올린다. 교문 앞에 즐비했던 손수레 좌판 위에 가득했던 불량식품, 달고나라고 했던 뽑기, 빨대 같이 생긴 비닐에 들어있던 주스 가루……. 엄마가 만들어 준 간식이 아니면 불량식품이라고 절대 사 먹지 않았지만, 가끔 친구가 한입씩 주면 받아먹었던 주전부리, 먹으면 안 된다고 생각하면서 혀끝을 살짝 대보면 혀가 따끔거리는, 솔직히 맛은 없었지만 짜릿함이 있었다. 절대로 해서는 안 되는 일을 한 듯 약간 흥분되고 마음이 흔들렸다. 지금은 단풍이 물들어가는 숲을 보며 마음이 흔들린다.

강인한 초록의 숲은 부드러운 단풍 숲으로 바뀌어 간다. 나는 풍경에 취하기 전에 열매에 빠지고 말았다. 상수리 몇 개를 줍다가, 요즘은 숲길에 접어들면 나는 토토로가 된다. 숲이나 나무는 뒷전이고 발밑을 본다. 통통하고 동그란 열매를 주워 주머니에 슬쩍 넣는다. 헨델과 그레텔이 집에 돌아가려고 뿌려놓은 열매가 아닐까 생각하기도 하고, 열매를 따라가다 보면 토토로의 세계로 떨어진 메이가 되는 건 아닐까? 순간 주책없는 생각도 해 본다. 어느새 주머니는 묵직하고 개들은 열매를 줍는 나를 빤히 쳐다보고 있다.

매년 삼월이면 봄눈이 내린다. 기지개를 켜는 꽃눈은 다시 움츠린다. 봄을 기다리는 성급한 마음에 조금 더 기다리라고 한다.

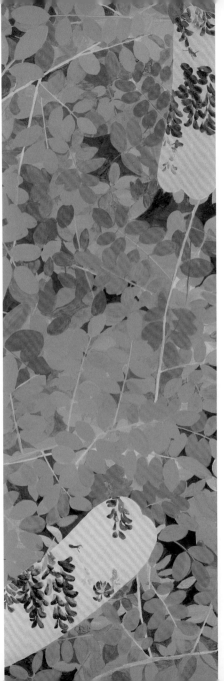

싸리
162.2×50.5cm
리넨에 아크릴
2010

공중부양하는 마음

나태주
시인

 애당초 자연은 인간의 배경이고 인간의 자식이었다. 그러나 때로 인간이 자연의 배경이 되고 자연이 인간의 자식일 때가 있다. 자연의 감흥이 인간 속으로 들어가 이미지(형상)나 리듬(음률)이나 언어(문학)로 표현될 경우다.

 그러므로 자연은 인간의 소망을 드러내는 도구로 쓰이고 자연의 질서는 인간의 질서에 의해 재편된다. 안혜경의 회화적 문장이 바로 그렇다. 숲 속에 붕 떠 있는 물고기 두 마리가 그렇게 해서 이해가 된다. 이 물고기를 통해 우리 자신도 물고기가 되고 어렵지 않게 공중부양을 시도한다.

 물고기 안에 웬 꽃 피우는 나무? 이 또한 같은 문맥으로 이해가 가는 바이다. 다만 우리는 화가의 안내를 받아 하늘로 붕 떠오르고 떠오른 물고기 모양의 마음 안에 꽃 피우는 꽃나무를 간직하면 되는 일이다.

홍매 53×72.2cm 리넨에 아크릴 2010
자연읽기 53×72.7cm 리넨에 아크릴 2010
달개비 53×72.7cm 리넨에 아크릴 2010

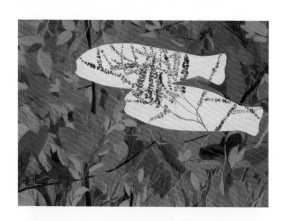

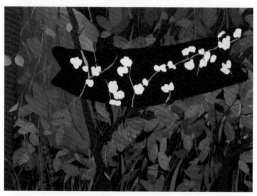

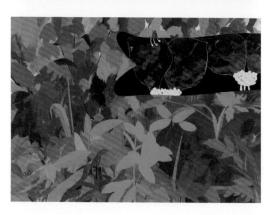

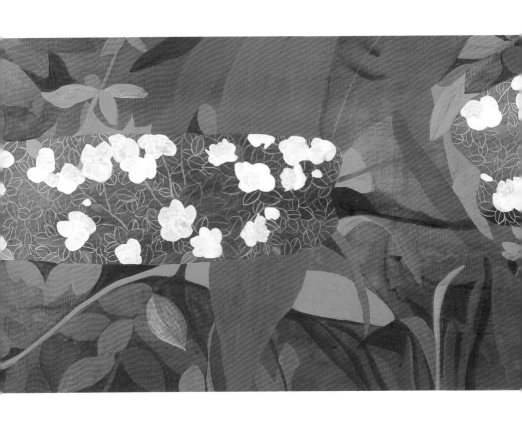

찔레 97×162.2cm 리넨에 아크릴 2010

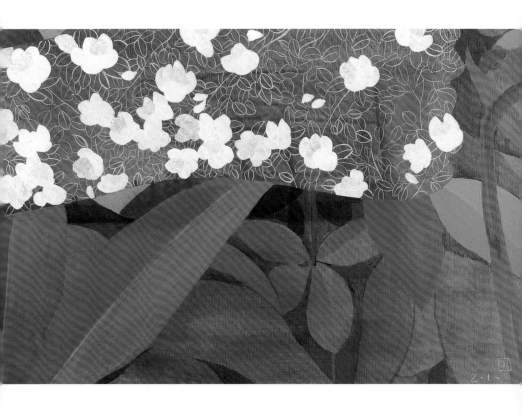

싸리꽃 65.1×90.9cm 리넨에 아크릴 2010

한여름 53×72.7cm 리넨에 아크릴 2010

칡 130.3×162.2cm 리넨에 아크릴 2010

봄의 노래 97×162.2cm 리넨에 아크릴 2010

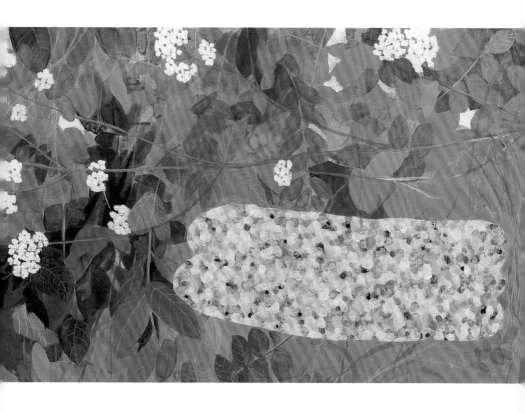

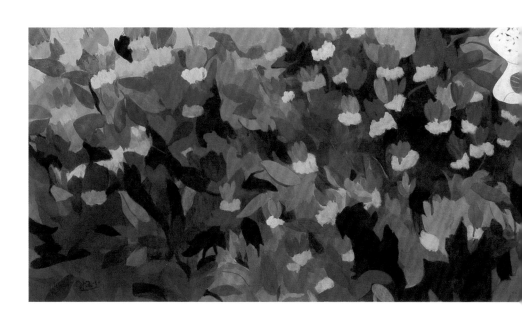

자연 읽기 55×193.9cm 리넨에 아크릴 2010

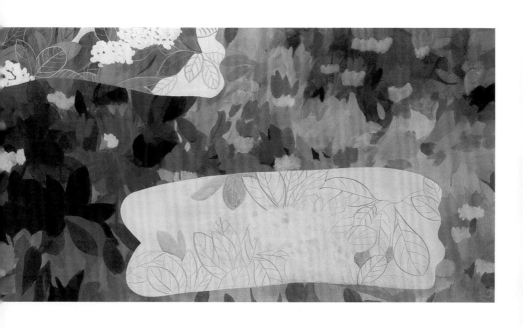

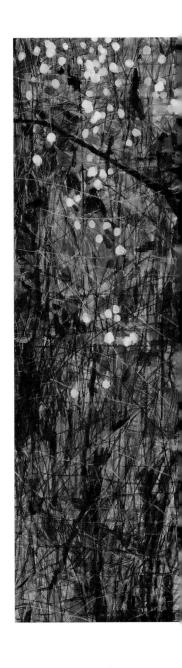

봄눈 130.3×162.2cm 리넨에 아크릴 2012

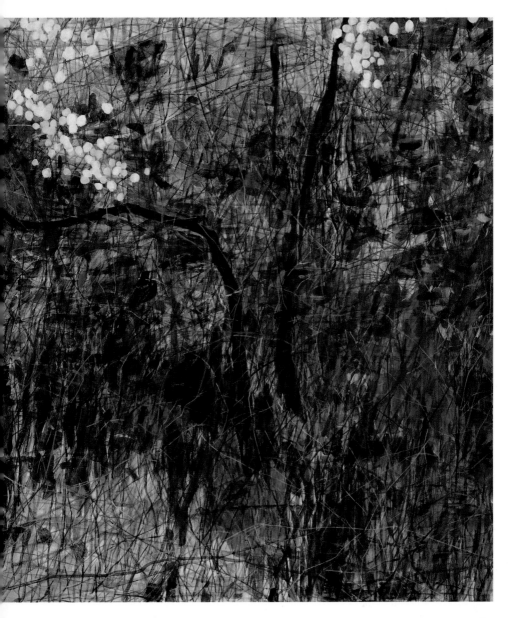

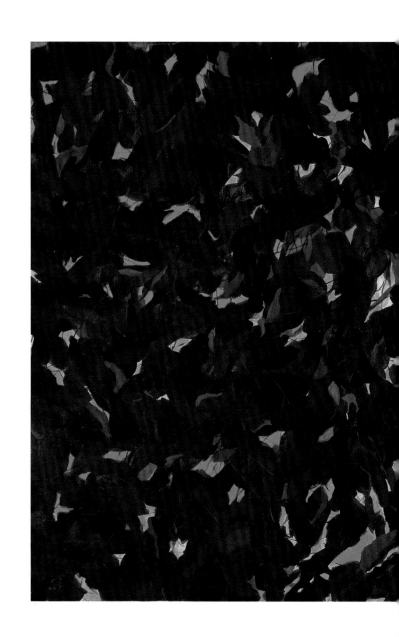

산책
112.1×162.2cm
리넨에 아크릴
2012

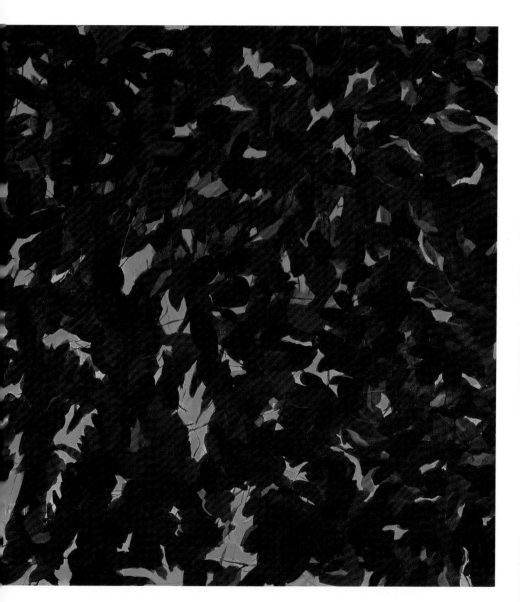

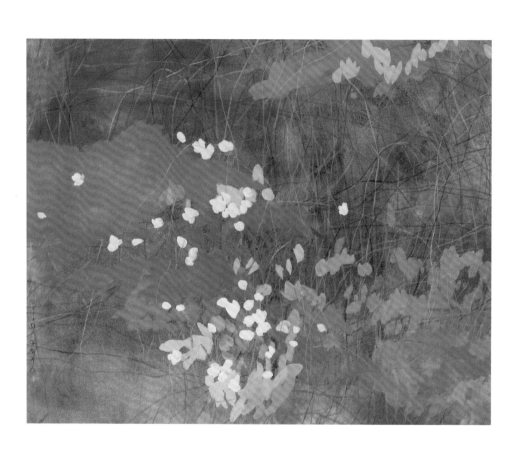

이른 봄 72.7×90.9cm 리넨에 아크릴 2009

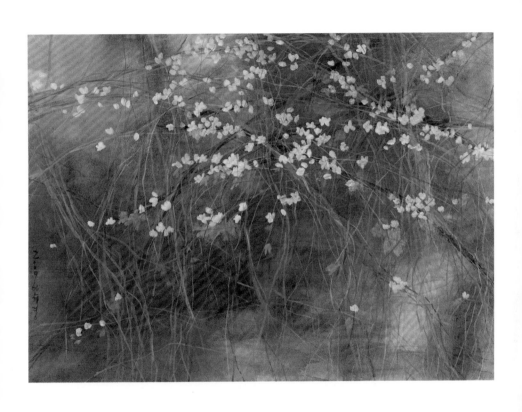

봄숲 65.1×90.9cm 리넨에 아크릴 2009

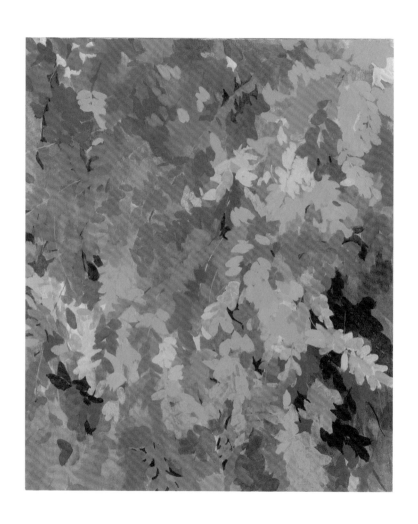

자연 읽기 72.7×53cm 리넨에 아크릴 2015

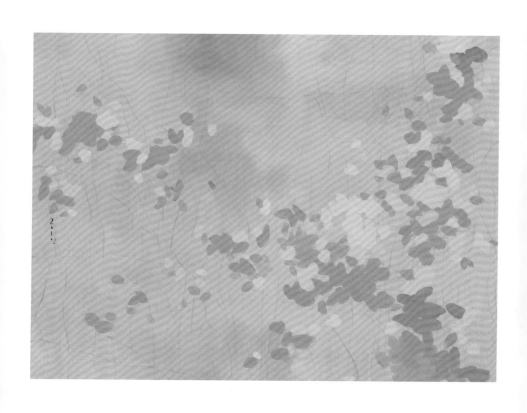

산벚 65.1×90.9cm 리넨에 아크릴 2009

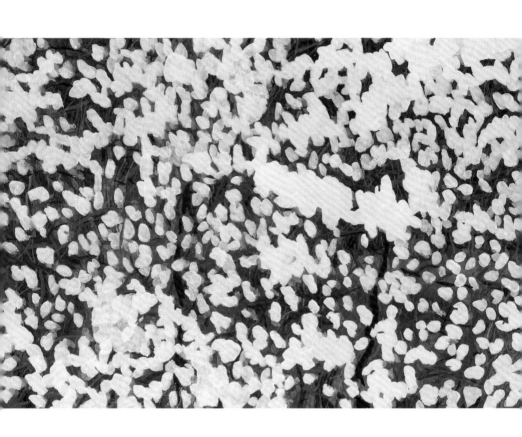

꽃비 50.5×162.2cm 리넨에 아크릴 2010

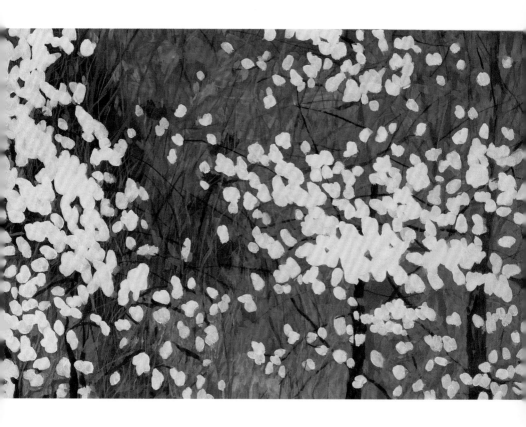

몽유, 쿠리오소스

안혜경의 수묵 풍경

노성두
미술사학자

"아름다움, 그것이 무엇인지 나는 모른다."

500년 전 알브레히트 뒤러(Albrecht Dürer)는 이렇게 말했다.

그러나 우리는 뉘른베르크(Nuremberg) 대가의 겸손한 고백 뒤에 평생에 걸친 인체 비례의 연구와 아름다움의 궁극을 발견하려는 노력이 뒷받침되었다는 사실을 잘 알고 있다. 안혜경은 단색조의 풍경화 연작을 그렸다. 색채와 형태, 빛과 구성의 처리가 모두 단순한 그림들이다. 자연의 일곱 가지 무지개 빛과 세상의 모든 형태는 화가의 팔레트를 거치면서 겸손해진다.

우리의 눈빛은 그림을 구획하는 정사각형의 창문을 지나면서 이성의 밝은 세례를 받는다.

화가의 붓은 수학자의 엄격함과 철학자의 사유를 함께 구사하면서 모든 색채의 영원한 근원인 빛과 어두움의 비밀스러운 요람으로 우리들을 초대한다. 이곳의 풍경에는 물과 바람, 흙과 불의 경계가 존재하지 않는다. 빛과 어둠, 선과 악의 가치도 행복하게 어울린다. 산은 물에게 제 그림자를 강요하지 않고, 물은 산에게 흐름을 뽐내지 않는다. 안혜경의 풍경은 조화로운 떨림으로 가득하다. 물의 시간과 산의 공간이 손을 마주 잡고 춤을 춘다. 이것은 빛나는 겸손이다. 그리고 눈부신 침묵이다. 안혜경의 풍경은 오랜 성찰의 숫돌에 갈아낸 내면의 거울이기 때문이다.

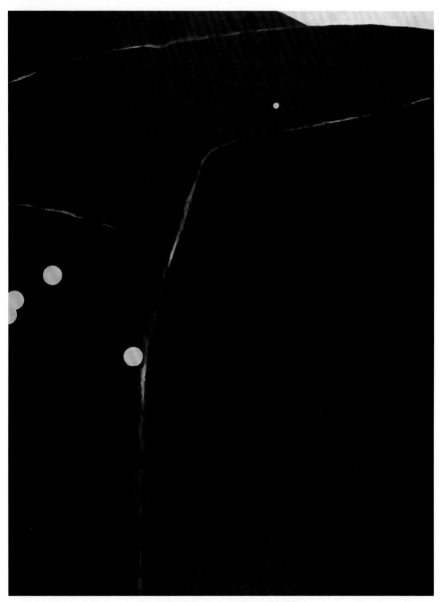

몽유2 259.1×193.3cm 리넨에 먹, 아크릴 2003

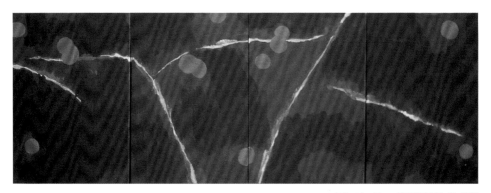

몽유 14×44cm 한지에 아크릴, 먹 2003

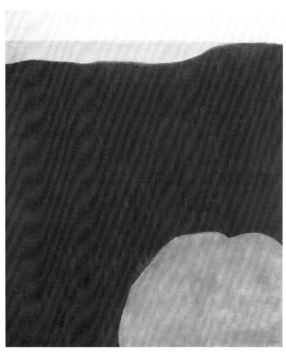

몽유 116.8×91cm 한지에 아크릴, 먹 2003

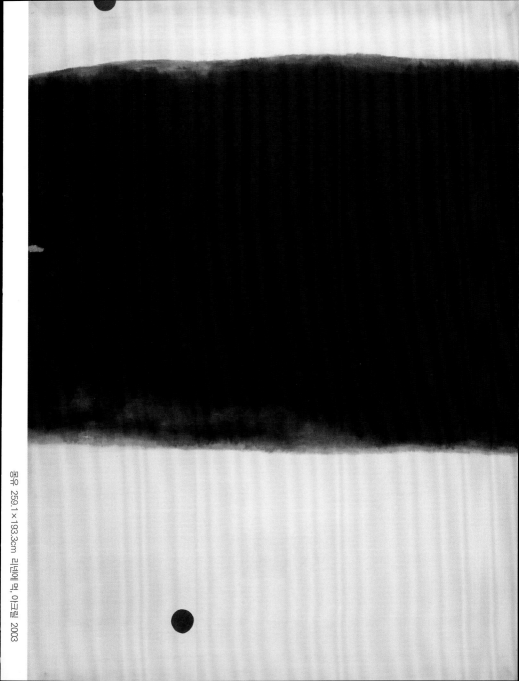

몽유 259.1×193.3cm 리넨에 먹, 아크릴 2003

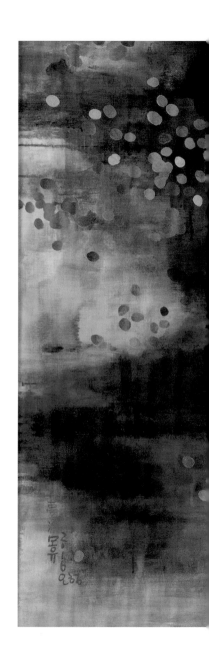

몽유 97×130.3cm 리넨에 아크릴 2016

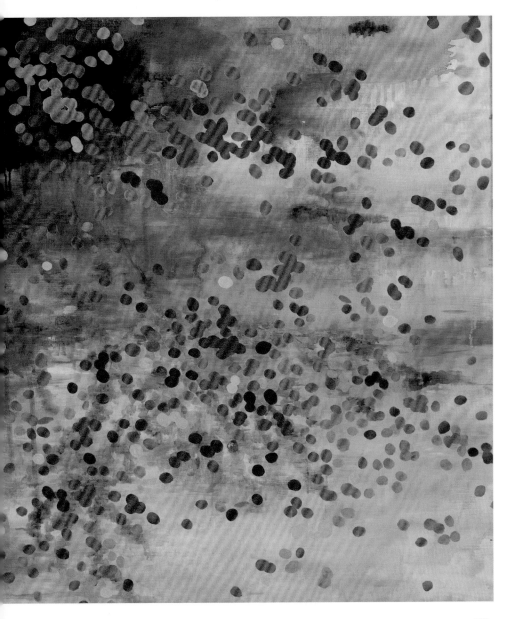

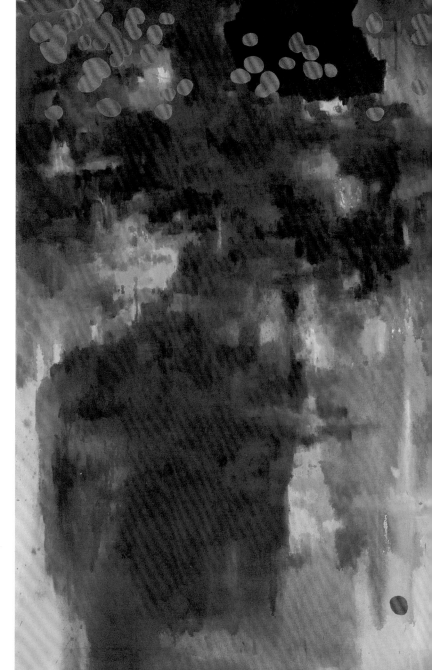

몽유
130.3×193.9cm
리넨에 아크릴
2002

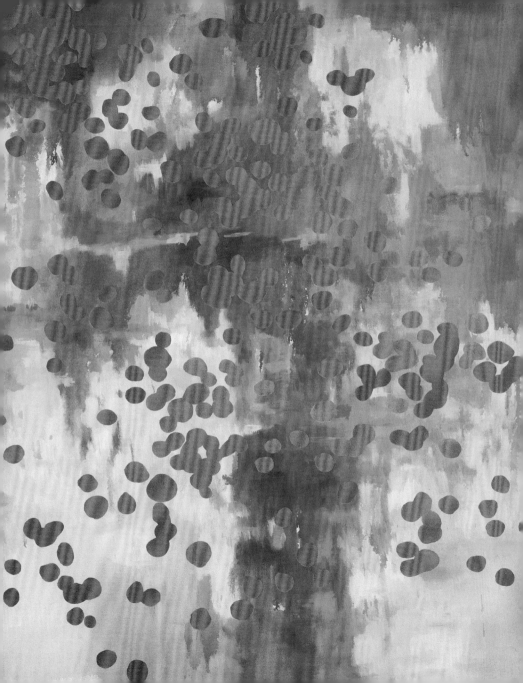

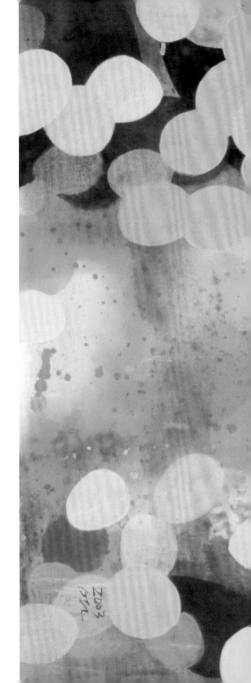

몽유 130.3×162.2cm 리넨에 아크릴 2002

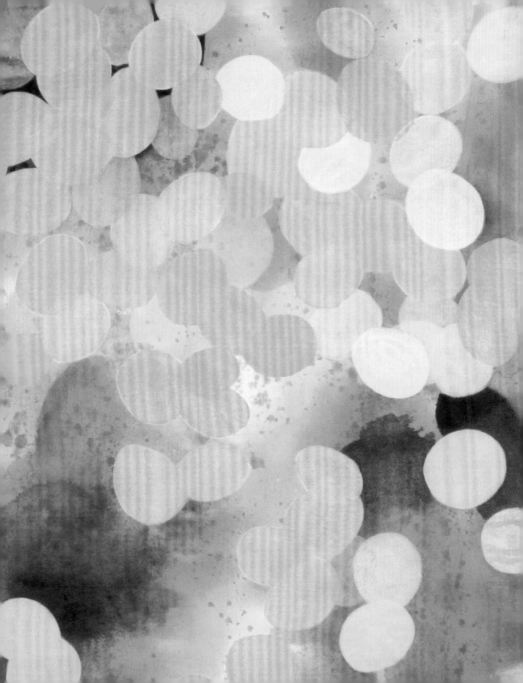

물은 거울의 기원입니다. 거울의 발명은 아마도 인류의 조상들이 물을 들여다본 기억 때문일 것입니다. 초록색 나무, 푸른 하늘, 하얀 구름… 숲 속 거울에 신선한 산들바람이 반사됩니다. 그리고 물속 깊은 곳에는 은색 물고기들이 모여 있습니다. 붉은 꽃잎이 사라지고 부드러운 산들바람이 눈에 들어옵니다. 저 빨간 꽃잎 나르키소스 아닌가요? 언젠가는 물이 삼켜버릴지도 몰라요.

몽유 夢流, 꿈은 흘러갑니다.
좋은 경치를 보면 그림 같다고 말합니다. 행복한 순간에 우리는 꿈같다고 합니다. 어린 시절에 화가가 되고 싶은 꿈을 꾸었고, 지금은 계속 그림을 그리고 싶습니다. 꿈은 시간과 더불어 흐릅니다. 물 위에 떠 있는 꽃잎은 바람을 따라 내려왔습니다. 꽃이 핀 모습은 장관이지만 물 위에 내려앉은 꽃잎도 아름답습니다. 우리에게 아름다운 절정의 모습을 보여주고 열매에게 자리를 내주며 꽃잎은 시간을 쫓아 비행하며 물 위에 내려앉았습니다. 숲을 담은 거울에 꽃잎은 주연입니다. 밤하늘에 반짝이는 별을 닮았습니다.

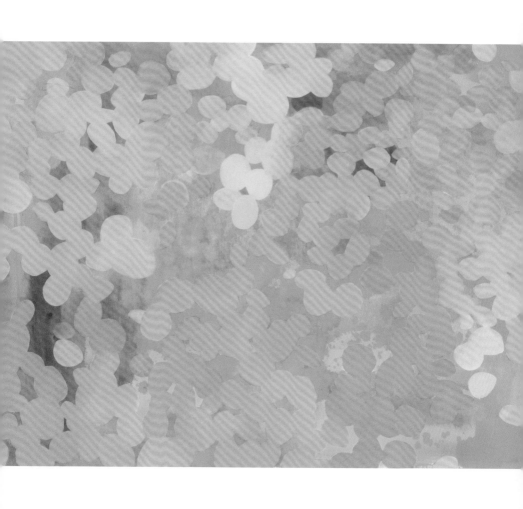

몽유 97×145.5cm 리넨에 아크릴 2002

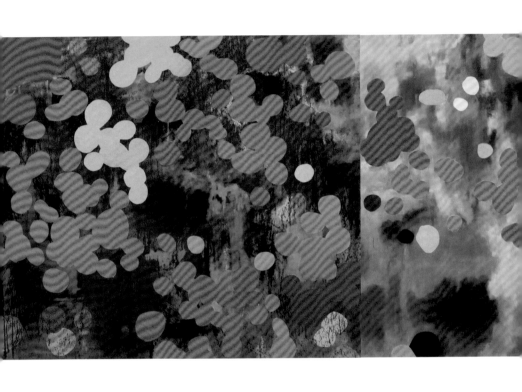

몽유 130.3×162.2cm (×3) 리넨에 아크릴 2002

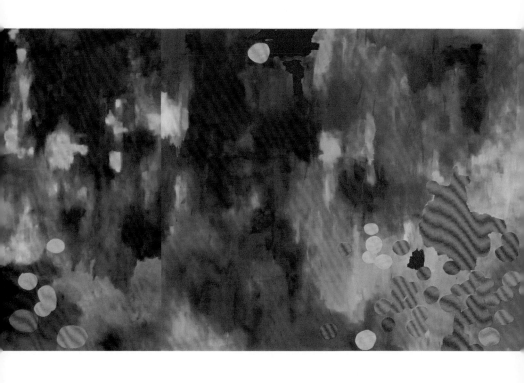

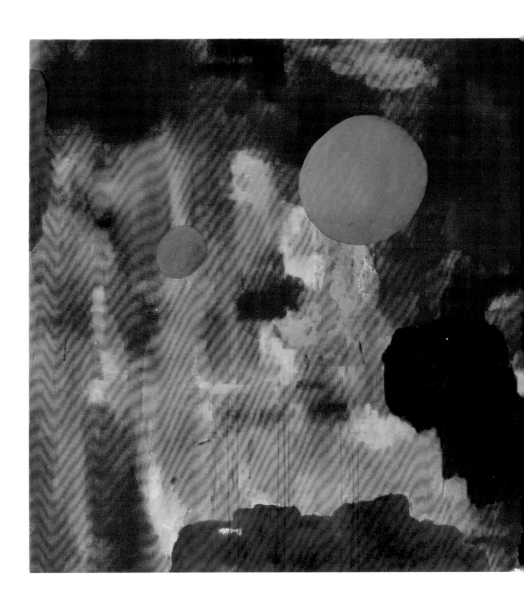

몽유 112.1×193.9cm 리넨에 아크릴 2002

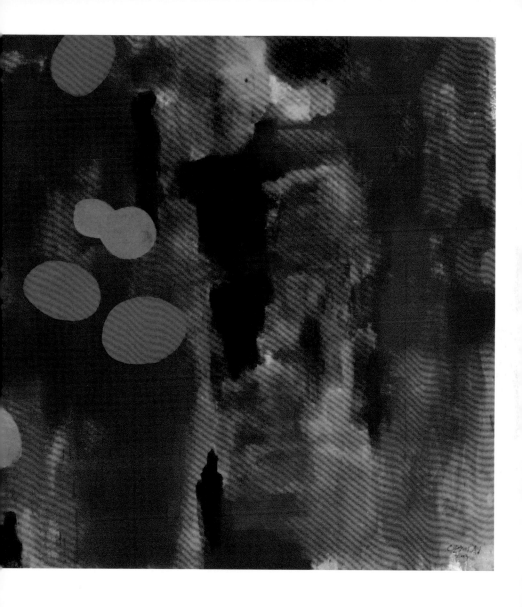

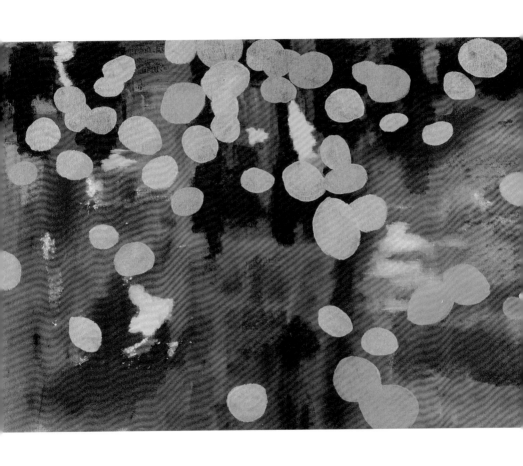

몽유 61×162.2cm 리넨에 아크릴 2003

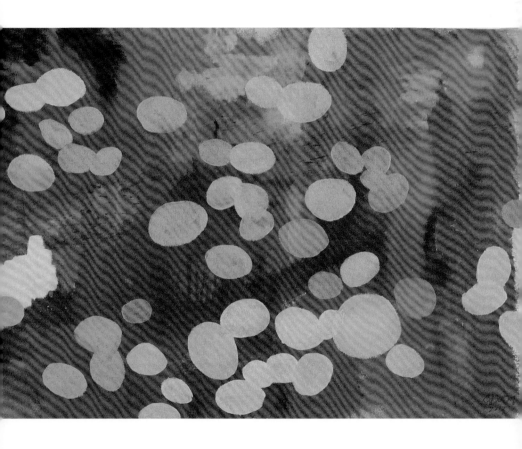

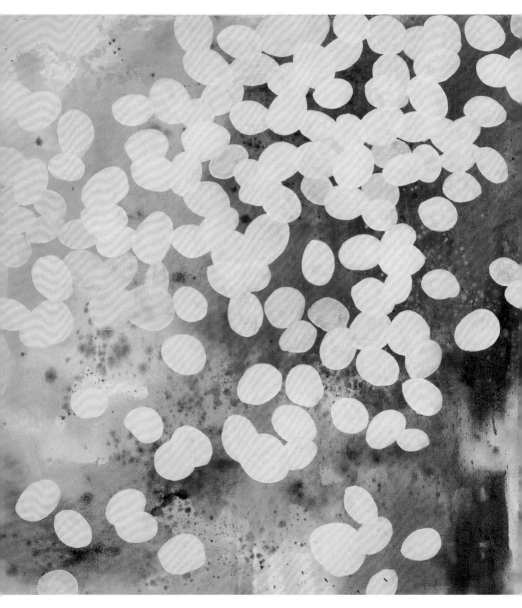

몽유 112.1×193.9cm 리넨에 아크릴 2003

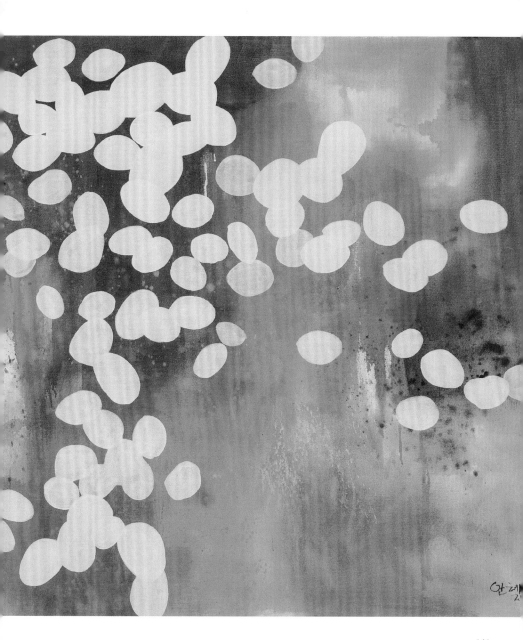

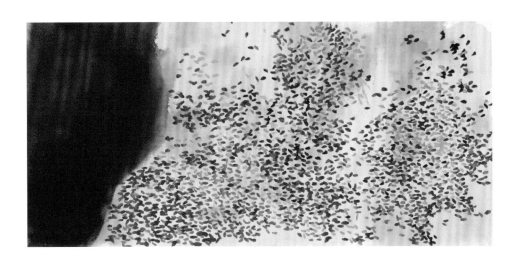

몽유 61×130.3cm 리넨에 아크릴 2003

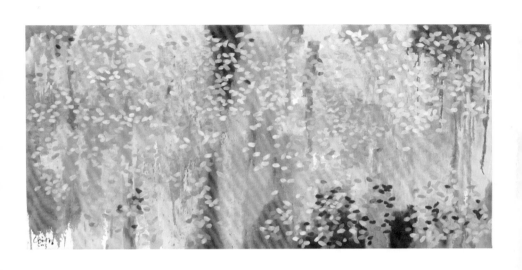

몽유 61×130.3cm 리넨에 아크릴 2003

쿠리오소스

고대부터 현재까지 많은 화가와 시인, 예술가의 눈은 자연을 향해 열려있다. 꽃이 피고, 잎이 지고, 열매를 맺는 자연의 모습을 보며 순환하는 자연과 인간의 삶을 생각한다. 올해 내가 본 꽃은 내년에 내가 볼 꽃이 아니고 올해 열린 열매는 그다음 해에 열릴 열매가 아니다. 한세대는 다음 세대로 이어진다. 자연과 인간은 늘 함께하며 서로 영향을 주고받는다. 감상 대상이기도 하고 때로는 위협적이고 때로는 평온함을 주는 자연은 빠르게 움직이는 현대 사회에서 한 번쯤 그 자리에 멈춰 관조하는 시간을 제공한다. 욕심 많은 인간은 자연을 파괴하고 순환을 끊기도 하고 함께 공존하기도 한다. 그 선택은 온전히 인간의 몫이다.

쿠리오소스(curiosus 호기심)는 사춘기, 영화관, 관음증, 금기 등을 연상시키는 단어이다.

배려, 관심, 생각, 문제, 근심, 불안, 슬픔을 뜻하는 cura에 접미어 osus가 더해졌다. 호기심에는 분명 관심과 불안이 공존한다. 나를 둘러싼 자연에 관심은 호기심이 되었고 거기에는 불안과 슬픔이 함께한다. 사람은 보고 싶은 것만 보고 듣고 싶은 것만 듣는다. 나는 아름답고 섹시한 꽃잎을 본다. 그것은 나를 드러내고 싶은 욕망이다. 흐르는 시간 같은 시냇물의 흐름, 흔들리는 바람 같은 초록과 파랑 위에 꽃은 도드라진 색채의 꽃잎 형태로 나타난다. 영원히 변하지 않고 그대로일 것 같은 순간들.

꽃, 나무, 숲, 산, 하늘, 물, 바람 등의 자연물과 자연현상, 잔잔한 풍경 안에 잠재된 정열과 응축된 에너지를 긴장된 구도와 빨강, 초록, 노랑, 파랑, 보라 등 보색, 색채의 중첩과 병치로 나타낸다. 또 번짐과 뿌리기를 적절히 하여 물, 바람, 공기의 움직임을 시각화하고 그 느낌을 강조하며, 시간이 흐르며 나타나는 변화, 자연과 인간의 소통을 이야기한다.

한 조각 꽃이 져도 봄빛이 깎이거나
천만 조각 흩날리니 시름 어이 견디리
낙화도 바닥나려니…

- 두보 곡강이수 中 -

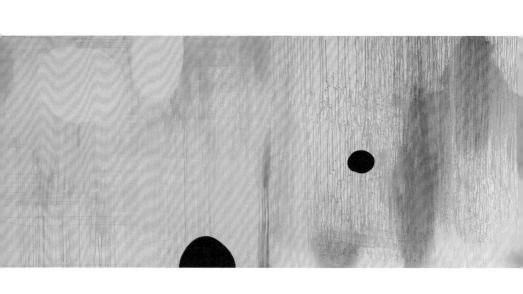

쿠리오소스 130.3×162.2cm (×4) 리넨에 아크릴 2002

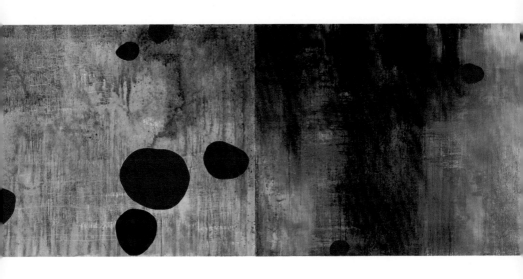

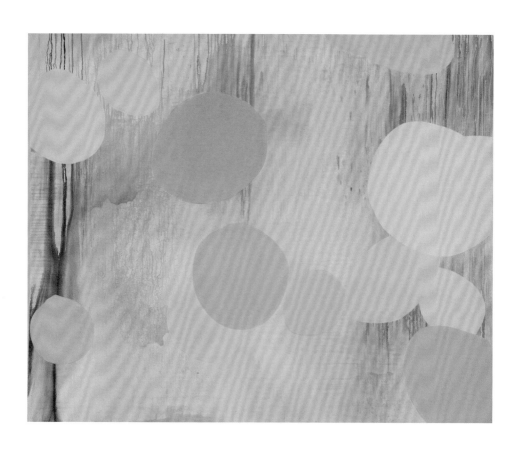

쿠리오소스 130.3×162.2cm 리넨에 아크릴 2002

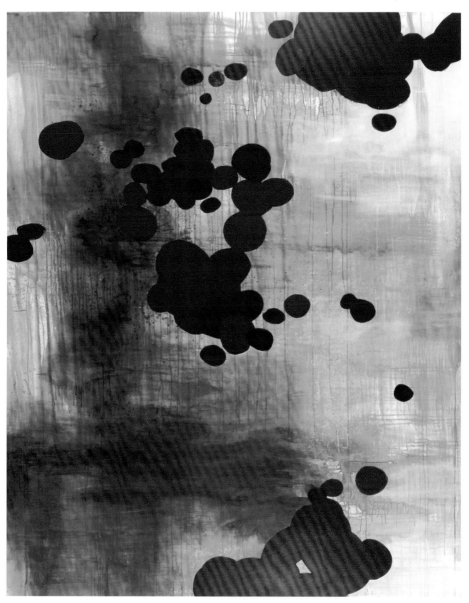

쿠리오소스 227.3×181.8cm 리넨에 아크릴 2002

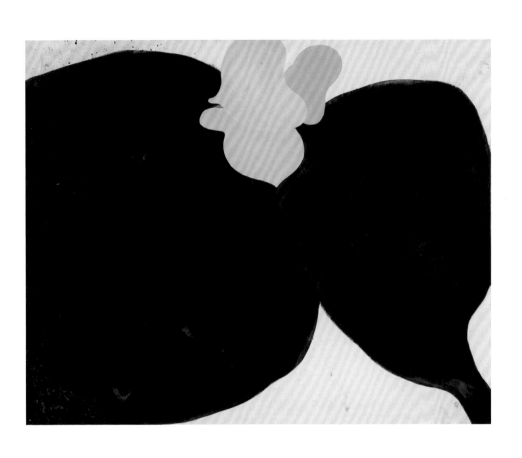

쿠리오소스 130.3×162.2cm 리넨에 아크릴 2001

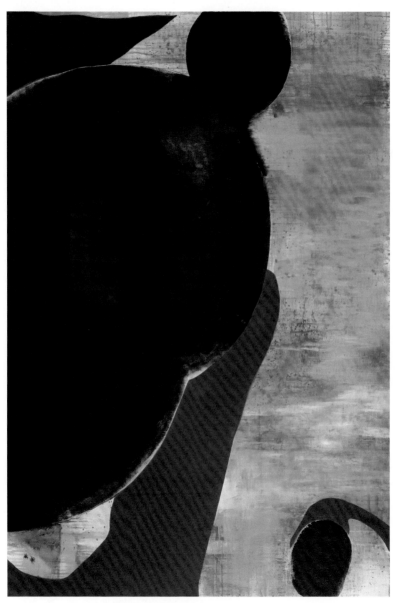

쿠리오소스 193.9×130.3cm 리넨에 아크릴 2002

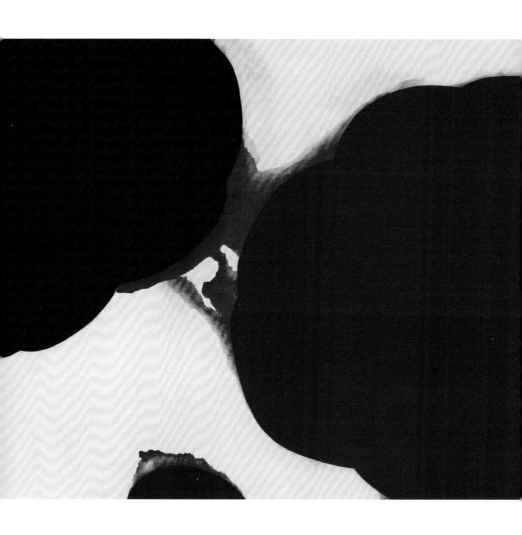

동백 130.3×162.2cm (×2) 리넨에 아크릴 2000

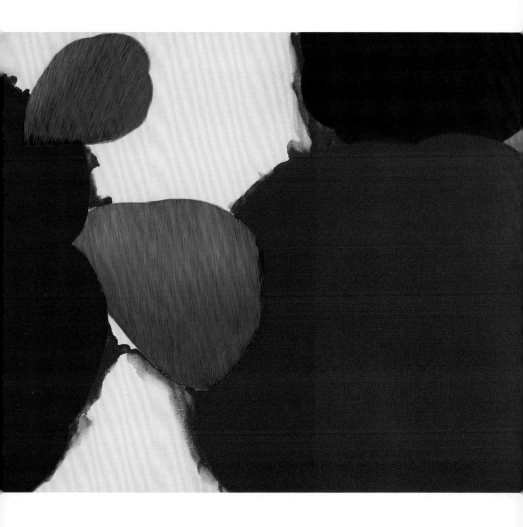

일기

90일간의 타일랜드 여행

이승미
행촌미술관장

한국 Artist 안혜경이 Thai를 방문한 이유는 순수하게 자신을 위한 작업 때문이다. 최근 몇 년 동안 작가는 우리가 사는 세상을 단지 여행하는 예술가 그리고 관찰자의 신분으로 한국의 해남과 Bangkok을 여행 중이다. 혹은, 어쩌면 그녀는 이미 오래전부터 시작된 여행 중에 단지 우연히 나를 만났을 뿐이다. 그녀가 긴 여행의 결과로 우리에게 내놓은 작품들은 익숙하지만 생소하고 낯설다. 우리, 혹은 그들의 일상에 예술가의 시선과 감성을 더했기 때문이다. 큐레이터인 나는 항상 흥미진진한 심정으로(어린 시절 매달 나오는 만화잡지를 기다리는 것도 같은 순수한 기대와 열망과도 같은 기분이다) 그녀의 예술적 성과를 기다린다. 그리고 드디어 그녀의 작품을 마주 보며 비로소 매우 복잡한 행복을 느낀다. 마음 깊은 곳에서 느껴지는 '회화적 욕망', 화면 위를 스쳐간 붓질을 따라 근질거리는 손의 느낌, 그리고 그녀와 함께 보았던 풍경과 고양이와 꽃들을 추억한다.

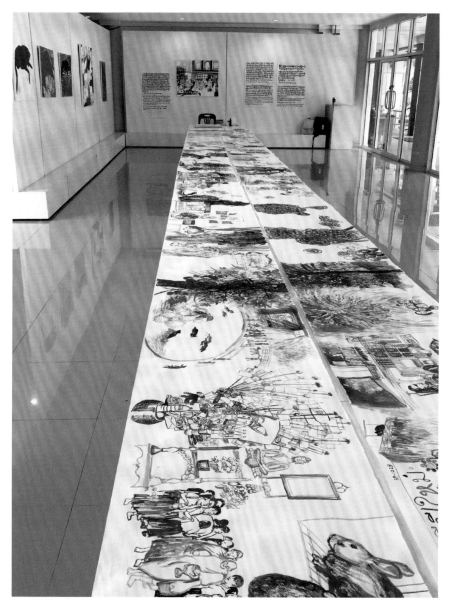

타일랜드 일기 라자망갈라대학교 태국 2019

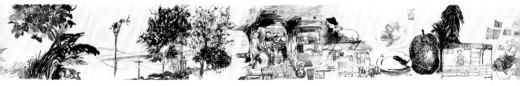

타이다이어리 (부분) 60×400cm 한지에 먹 2018-9

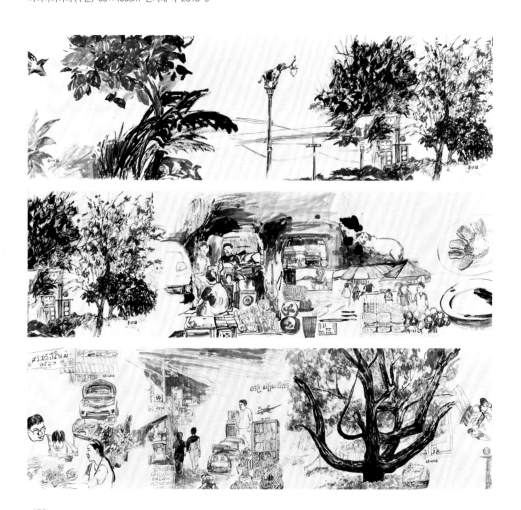

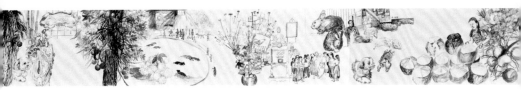

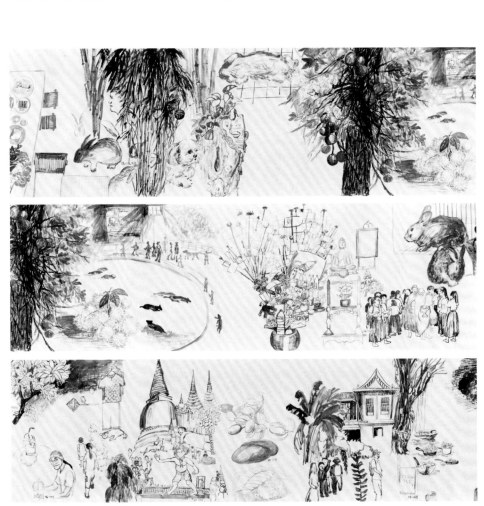

159

타이다이어리 (부분) 60×400cm 한지에 먹 2018-9

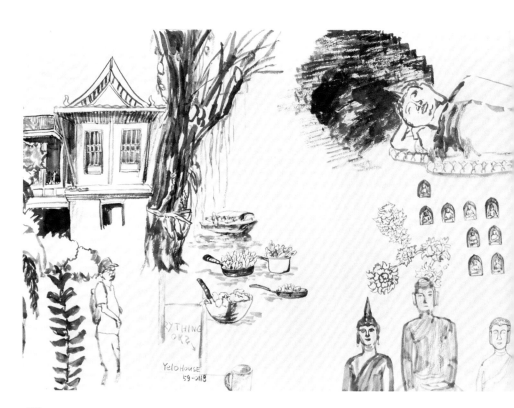

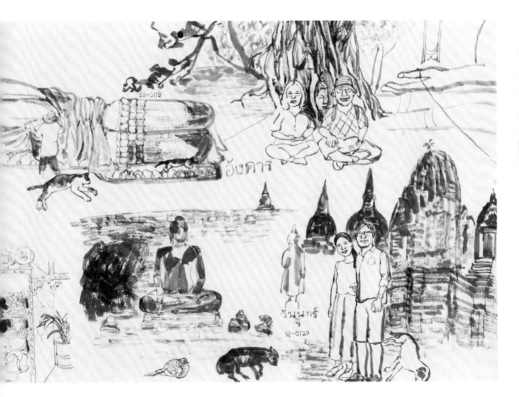

겨울을 피해 태양과 꽃, 과일을 생각하며 태국에 왔다.

방콕에 닿자마자 시야에 개와 고양이가 가장 먼저 들어왔다.

학교, 절, 모스크, 파타니, 아유타야, 길거리 어디든 개와 고양이가 있다. 한낮에 그들은 더위를 피해 시원한 곳을 찾아 누워 미동도 없다. 가끔 길에서 슬금슬금 나를 피하는 개를 만나기도 한다. 자유롭지만 자유에 대한 대가를 치르고 있음이 느껴진다. 그들의 중얼거림을 쓰고 그린다.

꽃은 곳곳에 피어있다. 고개를 들어도, 고개를 떨구어도 언제나 꽃이 있다. 사찰의 제단에는 부처님에게 바친 꽃이 있다. 사람들은 늘 넉넉하게 꽃을 바친다. 개와 고양이가 편안하게 지내기를 바라며 꽃과 그들을 그린다. 사람들도 편히 지내기를. 평화롭게….

한국을 떠나 태국에 오면서 나와 약속했다. 매일 그림일기를 쓰기로 한다. 이제 그 약속을 지킨 나에게 상을 주고 싶다.

2018.11.21-2019.1.20. 61일 동안, 한지 위에 40미터나 되는 두루마리 그림을 그렸다. 옛 그림 계회도(사진이 없던 시절 모임에 참석한 사람과 풍경을 그림으로 기록)처럼, 나의 기억을 불러내어 그림으로 그렸다(나는 물론 사진을 참고한다)

〈나의 플라스틱 콜렉션〉은 27일 동안 탄야부리 라자망가라 대학에서 작업하던 시간(하루 6시간 정도)에 내가 소비한 플라스틱을 모은 것이다. 태국의 모든 음식은 플라스틱에 담겨있고, 플라스틱 빨대를 사용한다. 많은 플라스틱을 사용하는 일상에 놀랐다. 한국도 많은 플라스틱을 소비한다. 그러나 줄이려고 노력하고 있다. 나는 최소한의 플라스틱을 사용하려 노력했고 빨대를 사용하지 않으려 했다. 많은 플라스틱 쓰레기를 곳곳에서 보았다. 플라스틱 소비에 대해 더 늦기 전에 고심해야 한다.

예술가는 여행자처럼 경계에 서 있는 사람이다. 그래서 이쪽저쪽을 본다. 언제 어디서나 웃는 RMUTT사람들, 교수, 학생, 직원, 개와 고양이 모두에게 고맙다. 특별히 Thosaporn, Ooc에게 고맙다. 늘 나를 돌봐주고 외롭지 않게 해 줘서 고맙다.

RMUTT 레지던시, 90일 동안 눈이 밝고 맑은 사람들 속에서 나도 덩달아 웃었다. 여러분의 따뜻한 사랑에 감사한다.

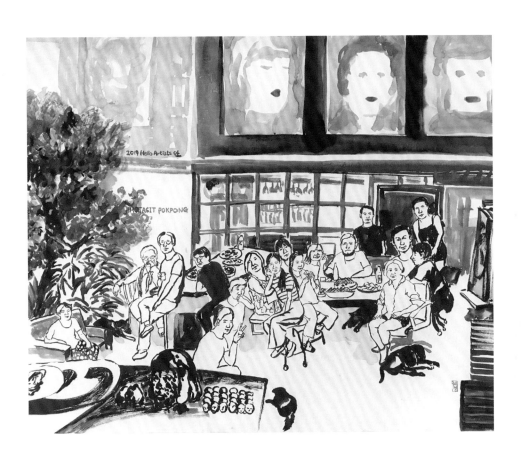

폭풍작업실 60×80cm 리넨에 먹, 아크릴 2019

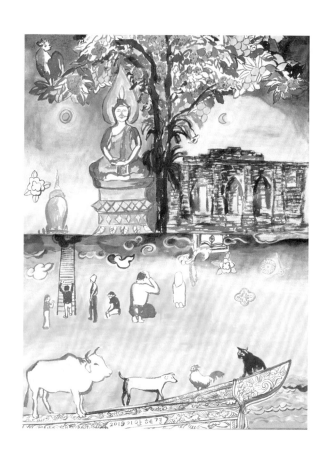

파타니 80×60cm 리넨에 먹, 아크릴 2019

Pray 91×116.8cm 리넨에 먹, 아크릴 2019

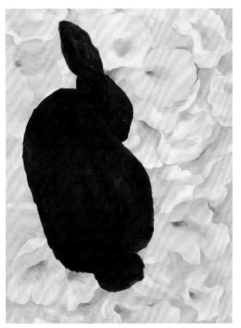

Pray 80×60cm 리넨에 아크릴 2019

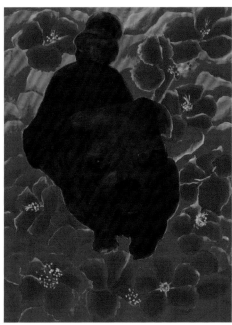

Pray 80×60cm 리넨에 아크릴 2019

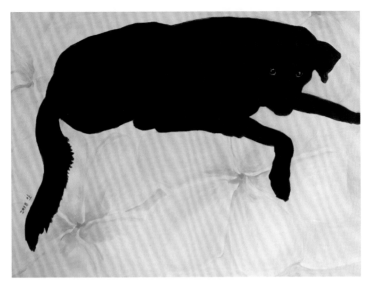

Pray 60×80cm 리넨에 아크릴 2018

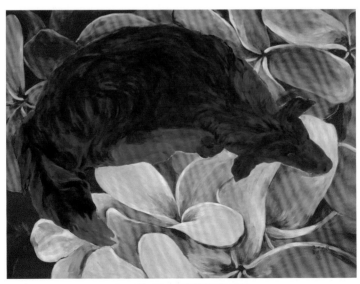

Pray 60×80cm 리넨에 아크릴 2018

바위산누나
앞에배깔
교수운
유니버스
덕독
늘 가장
선두른
한것도
잘한다
2018혜연
12살

이녁은진난
전신창
난입 했었
열심병장
두눈은
오는 둘 탁자 하
왼곰를 차지
암네 풍책
목멀이보
주인앞에 봐
망껏화보해
주간민고
2018
11월 헤연문

학교매점
누렁이
편히쉬다가
내가다가가
니날짝개를든다
누구냐 2018혜연
12살

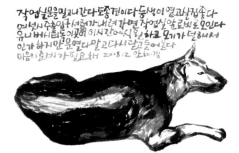

작업실문을밀고나간다토종견이다등색이열고싶집좋다
어덧시 주총이가 서려내려가며면 자영실앞로비로오인다
유니버티룸이곳에 이시간에식혈하고 모기가 덜해서
인가하지안문열고말고다시달고들어온다
마음의초기가필요하 2018.12 안혜연

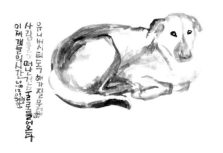

유니버시퍼덕 해가진모럴랑
이제 걸음의사간 ...
사강들은 ...
오라건둘목들을온다
2018혜연

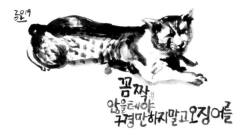

2019

꼼짝
안을테야
구경만하지말고오징어를

Pray, mumbling 50×70cm (each) 한지에 먹 2018

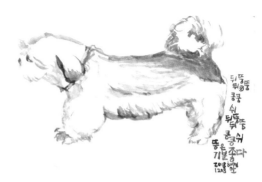

무슨일이야
올해
신나긴하네
너랑놀안노냐구
안나갈래
나도좀놀잘다구
천천히
구경좀하자

뒤뚱뚱
쿵쿵
쉬
뒤뚱뚱
쿵쿵쉬
똥은좋다
기분좋다
2018
12.8 안

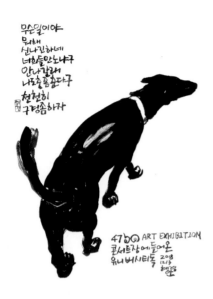

47回 ART EXHIBITION
콘서트장에들어온
유니버시티독
2018
12.9
혜연

타이마사지가닿길에
덜물지
만나서활짝히꼬
달자를뜯다
야마모사킹이코달프는
걸두손으로난긴다
2018
혜연

다가가니고개를돌리고귀쫑긋 참있다는듯눈을떴다
이내다시감는다그냥 지금은여기가제일시원
해내자리라구 등성등성털이빠졌지만 이만하면
관찮
아

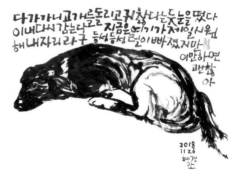

2018
11.26
혜연
안

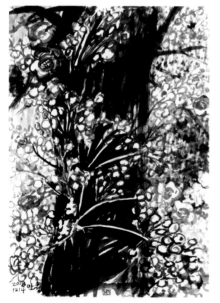

2018
12.14

멀구슬 오동나무 다방

음식을 좋아하는 나는 또 식당을 차렸다. 40일 팝업 식당, 동네 사람과 방문객, 직원용 점심 식당, 가끔 사람들(이지연 작가 귀가 파티, 안혜경 셀프 환송회, 음악회)을 초대하고 저녁을 준비하기도 하고, 마을 경로당에 배달을 가고, 나만의 해남 맛집을 찾아 나서기도 한다.

음식 재료는 학동 마을 또는 해남 곳곳에서 물물교환으로 얻은 농산물과 수윤 동산 텃밭을 애용한다. 시골 마을을 어슬렁거리다 보면 밭에 버린 농산물을 종종 볼 수 있다. 값이 폭락해서 수확하지 않은 농산물, 작고 볼품없어서 시장에 못 가는 농산물, 파지, 애지중지 키운 작물이 그대로 방치되는 슬픈 풍경이다. 방치된 작물도 고마운 음식재료로 밥상에 올라온다. 가끔 마을 분이 주는 묵은지는 밥을 부른다.

재료를 구하고 손질하고 음식을 만들고 함께 먹는 과정은 그림일기 같은 레시피북으로 묶었다. 〈작가 맘대로 요리책〉

멀구슬 오동나무 다방은 군민에게는 드로잉 클럽, 작가에겐 식당이며 작업실이다. 이마도 레지던스 작가 한보리의 '달아기'를 그림으로 그렸다. 지금은 예순을 넘긴 시 노래 만드는 한보리 작가가 딸, 아들 어렸을 때 지었다는 동화다. '아빠 나는 어떻게 태어났어요?'에 대한 아버지의 대답으로 신화처럼 이야기를 풀었다. 그림 작업을 하며 글을 쓴 작가와 여러 번 만나서 글과 노래에 관한 얘기를 하다 보니 자연스럽게 수다도 떨고, 작가를 조금 알게 되니 글이 훨씬 쉽게 다가왔다. 행간을 읽게 되니 그림 그리는 일도 수월해졌다. 곧 동화책 한 권 만날 날을 기다린다.

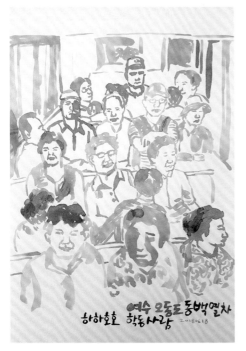

여수 오동도 동백열차
하하호호 학동사람 2018.06.18

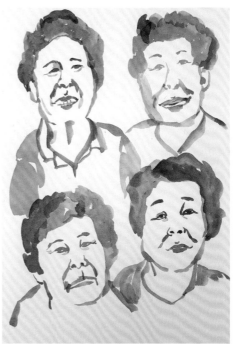

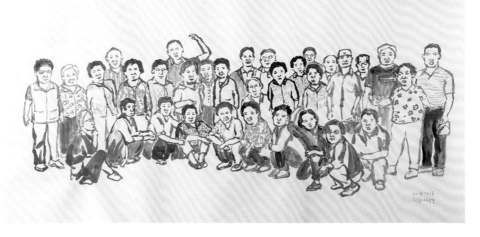

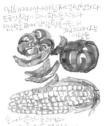

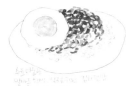

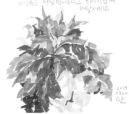

멀구슬오동나무 음식일기 부분 연필과 마카

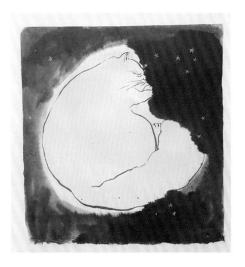
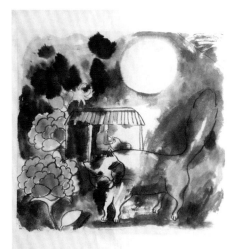
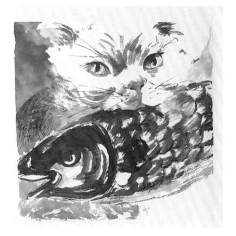
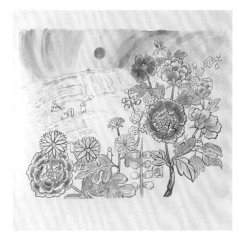

한보리 작, 동화 달아기 부분
한지에 수묵담채

국제적 수묵수다방, 안식당 2018. 8. 10 - 9. 9

아침 8시 아침 식사 준비를 한다. 국내외 작가 24명이 먹을 아침밥이다. 대형마트에서 주 1회 장을 보고 그날그날 필요한 빵과 우유 등은 원도심 작은 가게에서 아침 일찍 사거나 시간 맞춰 빵집을 이용한다. 한 달 동안 집을 떠나 작업하는 작가들이 하루를 시작하며 가족공동체 같은 기분을 느낄 수 있는 공간이다. 점심과 저녁은 식당에서 먹고, 신안 수협 작업실에서 대부분 시간을 보내는 작가들은 모두 모여 아침을 먹는다. 마치 아침에 침실에서 나와 자기 집 주방에서 밥을 먹듯 그들은 "굿모닝"을 외치며 문을 열고 들어온다. 식탁에 차려진 과일과 음료, 달걀, 빵, 누룽지 등을 각자 접시에 담아 얼굴을 마주하고 수다를 떨며 아침을 시작한다. 물론 공짜는 아니다. 작가들은 10×10cm 식권이 필요하다. 그날그날 주어진 주제 유달산, 목포 바다, 목포 사람… 드로잉을 해야 먹을 수 있다. 모두 군소리 없이 열심히 그려주고 밥을 먹는다.

밥은 사람과 사람을 가깝게 만들고 수다스럽게 만든다. 밥을 먹는 것을 보면 그 사람의 기분이나 상태를 알 수 있다. 매일 밥상을 차리는 주부(여자, 남자)는 많은 정보를 갖고 있다.

밥은 중요하다.

점심밥을 먹고 나면 또 다른 방문객을 맞는다.

나는 내 속마음을 누군가에게 말하는가?

즐거운 일은 함께 나누며 얘기한다. 그럼 슬프고 고통스럽고 상처 받은 일은?

내 옆에 있는 사람이 상처 받는 것이 두려워 입 밖으로 꺼내지 않고 꼭꼭 숨겨둔다.

아무렇지 않은 척.

숨겨둔 일조차 잊을 만큼 시간이 흘러도 마음에 층층이 쌓여있다.

그 이야기를 하는 사람과 그 중얼거림을 그린다.

'임금님 귀는 당나귀 귀'

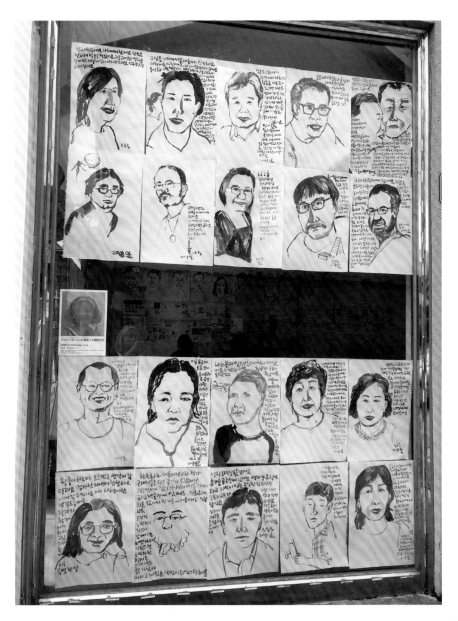

175

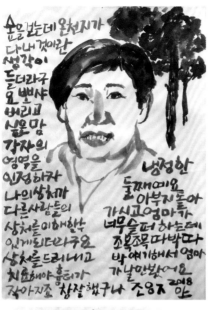

눈을 보는데 원천지가 다녀 갔것이란 생각이 들더라구요 뻐사 버리고 싶을만 강자의 영역을 인정하자 나의상처가 다른사람들의 상처를 이해할수 있게되더라구요 상처를 드러내고 치유해야 흉터가 작아지죠

냉정한 둘째예요 아부지 돌아 가시고 엉마가 너무 슬퍼 하는데 조록조록 마박따 박 여기해서 엉마 가날만봤어요 참잘했구나 조영자 2018

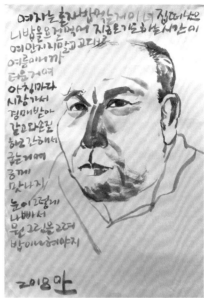

여자를 홀짝밤먹는 거이 너 집떠 나온 니방을 잡먹어 지금은 기도하는 시간이 여만지지 않고 고다로 여름이 나니까 더운 거여 아침마다 시장가서 경매받아 갈고 다손질 하려고 가서 굶는거여 금째 맛나지 눈이 그렇게 나빠서 무슨 그림을 그려 밥이나 해야지

그 이용만

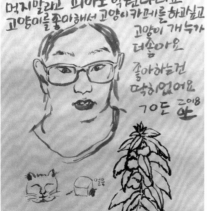

오빠는 중1 0돈 초3 미예요 고양미를 좋아하고 아빠가 애기고양이 얘기해줬어요 차갑고 달콤한 거 좋아 해요 엉마는 먹지말라고 피아노 학원 다녀요 고양이를 좋아해서 고양이 카페를 가고싶고 고양이 개들가 더좋아요 좋아하는건 딱히 없었어요 ㄱ0돈 2018

왜 재미가 없지 밥도 맛있고 예쁜 옷도 입고싶은데 문화 관련 일하며 줄거 워요 열심히한다고 달라진건아냐 막딸인데 공부한다고 도서관 간다 고엉마는 여정을 순종했으 면 인생이 달라졌을 까요 또공부 하고싶기도 하고싶던정도 하면어떨지좋겠 ㅇ스ㅁ 2018 金

국제적 수묵 수다방 70×50cm (each) 한지에 먹 2018

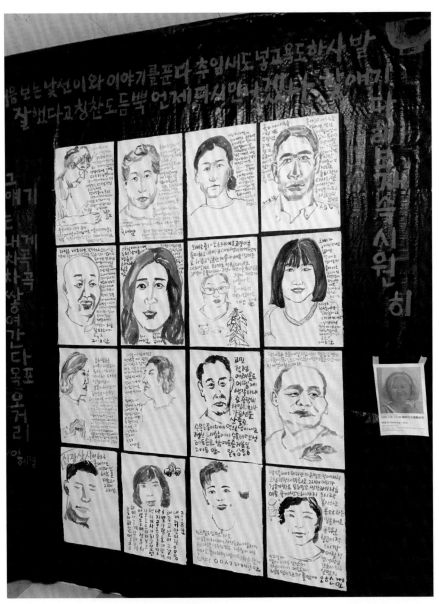

국제적 수묵 수다방 (2018 전남국제수묵비엔날레 국제 레지던시, 목포 8. 10 – 9. 9)

거인의 정원에 간 예술가 레지던시 입주 작가 인터뷰

일자 : 2018.09.28.
장소 : 학동 거인의 정원
시간 : 아름다운 해남의 밤
참여자 : 안혜경(입주작가 이하 안), 이승미(이하 이), 조은영
정리 : 조은영

예술가에게 작업실이란 어떤 의미일까

이 : 먼저 선생님 작업실 이야기를 하고 싶습니다. 레지던스라고 하면 주로 창작 공간을 생각하죠(개인적으로 제 생각은 좀 다르지만요…) 예술가인 안 작가님에게 작업실은 무엇인지? 작업실을 언제 만들었는지, 작업실이 있기 전과 후의 작업의 변화에 대해 이야기해보고 싶습니다.

안 : 예술가에게 작업실은 '집'이죠. 가장 익숙하고 편안한 곳이니까요.

이 : 언제부터 작업실이 있었나요?

안 : 작업실이 없었던 적은 없습니다. 대학 때는 학교 실기실이 작업실이었고, 부모님과 함께 살 때는 거실이 작업실이었어요. 부모님이 나가시면 거실에 펼쳐놓고 작업을 했어요. 학교 졸업 후에는 서울에 아주 작은 지하 작업실을 가지고 있었는데 살기가 너무 힘들었어요.

이 : 어떤 점이 힘들었나요?

안 : 햇빛이 거의 들어오지 않는 지하였고 너무 작았어요. 그런데 그나마도 그런 작업실을 유지하는 돈이 필요해서 어느 날 부모님 집으로 들어가야겠다고 생각했습니다. 그래서 다시 짐을 싸들고 부모님 집으로 들어갔어요. 그러고도 (전업 작가이기 때문에) 최대한 절약하면서 살아야 했어요. 부모님 집에 붙어서 매일 아침저녁을 해결하면서 작업을 했습니다. 저는 서울 인근 안양에서 살았는데 안양에서도 오래된 지역에 살았어요. 아직도 부모님은 그곳에 살고 계십니다. 도시가 다 그렇듯이 그곳에도 재래시장이 있었고 제가 자랄 때는 그럭저럭 잘 되는 곳이었지만 안양이 서울의 위성도시가 되고 인구가 늘어나니 신도시가 개발되고 대형 마트들이 들어오면서 제가 살던 곳은 소위 '원도심'이 되어버렸죠. 오래된 재래시장은 텅텅 비었어요. 버림받은 시장은 지저분하고 춥고 어둡고 모든 것이 불편했어요. 단 한 가지 좋은 점은 임대료가 무척 쌌어요. 유리창도 덜컥덜컥하고 더러웠지만 넓었습니다. 결혼하기 전까지는 그 작업실을 사용했습니다.

이 : 결혼 이후 작업실은 어땠나요?

안 : 결혼 후 남편 직장 때문에 함께 일본에 갔어요. 남편 회사 근처에 작은집을 구할 수도 있지만 화가 아내를 위해 출퇴근길이 좀 먼 외곽에 큰 아파트를 구했어요. 일본 집 치고는 꽤 큰 편인 그 아파트에서도 가장 큰 방을 작업실로 썼습니다. 제가 하루 중 가장 오랫동안 머무는 장소이니 크고 좋은 방을 쓴 것이죠.

항상 시골에 큰 작업실 지어서 사는 것이 '꿈'이었어요.

이 : 그래서 결국 깊은 산중에 넓은 작업실을 마

런하셨지요?

안 : 모든 사람이 꿈꾸는 드림하우스 같은 작업실, 처음에는 완전 좋았습니다. 그때는 작업실에 있으면 어디 나가고 싶은 생각이 안 들었어요. 어쩌다 밖에 나가도 빨리 들어가고만 싶었어요. 산, 바람소리 새소리 자연환경도 좋고 사람들한테 부대끼지 않아도 되고 나만의 울타리

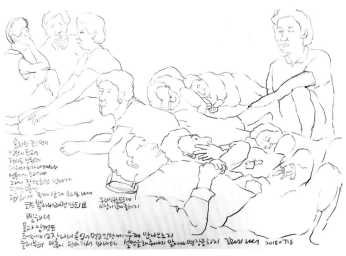

가 있는 것 같은 느낌? 자연에 관한 작업을 하고 있던 제게는 최상의 환경이 마련되었습니다. 그런데 너무 많은 사람들이 집에 찾아오긴 했어요. 그런데 막상 몇 년 지나고 보니 어디론가 가고 싶다는 생각이 들었어요. 마치 나무가 된 것처럼 뿌리를 내리고 그 자리에만 있는 기분이 들어서 다른 곳에 가서 작업을 해보는 건 어떨까 하는 생각이 들기 시작했어요.

이 : 예술가에게 레지던스가 필요한 이유이죠. 모든 익숙한 것에서 벗어나 새로운 곳에 자신을 던져보면 그동안 편안함에 가려져 있던 감각, 감성이 다시 깨어나 활발하게 작동하기 시작하는 것이죠.

어떤 레지던스에 참여하였는지도 궁금합니다.

안 : 레지던스는 제가 시골에 내려간 후 활발해진

것 같아요. 지금은 지자체에서도 많이들 하고 있지만… 그 당시는 필요성을 못 느꼈었어요.

공주의 깊은 산중에 작업실을 마련하고 5년의 시간이 흐른 후에 다른 곳에 가서 작업하고 싶다는 생각이 스멀스멀 올라왔지요. 아마도 공간적인 것보다 '혼자 하는 작업'에 지쳐있었던 때 같습니다. 2015년 봄에 행촌문화재단에서 기획한 〈풍류남도 아트프로젝트〉에 참여하게 되면서 해남에 자주 가게 되었습니다. 그리고 그 인연으로 2016년 9월부터 행촌미술관의 임하도 레지던시에 참여하였습니다.

이 : 이마도에 계실 때, 처음임에도 불구하고 3개월을 계셨는데 길게 느껴지지는 않으셨나요?

안 : 처음에는 유배당한 느낌이었습니다. 제 작업실도 그랬지요. 다른 점은 산속에 있다가 바닷가로 왔다는 점일까요? 일상에서 벗어나니 혼자 그

림만 생각할 수 있었습니다. 온전히 나만의 작업실이 있어도 생활공간과 함께 있고 일상이나 사람들 때문에 정작 작업시간은 토막 나게 되죠. 그런데 이마도에서는 시간이 끊어지지 않고 원하는 시간만큼 온전히 작업할 수 있었어요. 작업의 방향에 있어서도 큐레이터와의 대화를 통해서 나의 생각들을 정리할 수 있었습니다.

이 : 이마도 작업실에서 안 작가님 그림에 많은 변화가 생겼는데요, 이마도 작업실 레지던시에서 무슨 일이 있었나요?

안 : 제 작업은 자연에 관한 이야기였습니다. 그래서 내가 좋아하는 것들에 대해서 작업을 했지만 대상과 완전히 일치하지는 않았습니다. 한걸음 물러서서 바라보는 자연을 그린 작업이지요. 이마도 작업실에서 그런 점들에 대해 변화가 생긴 것입니다. 자연, 자연과 인간의 관계. 그리고 시골에 살면서 농사를 지으면서 바라본 피상적인 것들을 정리하고 생각들이 구체화되었습니다. '호박'이란 대상을 택하고 작업을 하게 된 것도 이승미 선생님이 어느 날 저에게 한 장의 사진을 보내 준 데에서 시작되었어요. 사진에는 1톤 트럭이 금방이라도 쓰러질 것처럼 늙은 호박을 트럭 가득히 싣고 어디론가 가고 있었습니다. 사진을 보고 무척 신기했는데, 해남에 와보니 아주 흔한 풍경 중 하나였습니다. 게으르게 농사를 짓고 있는 제게 호박은 언제나 끝까지 살아남는 작물이었습니다. 아무 데나 심어도 잘 자라고요. 그런데 해남의 땅끝 쪽을 가다가 호박밭에 호박이 둥글둥글 굴러다니고 있는 것들을 봤어요. 호박이 들판에 가득 쌓여있고 밭에 뒹굴 뒹굴 하는 장면이 제게는 아주 인상적이었습니다. 이마도 스튜디오에서 레지던시를 하는 동안 매일매일 그림만 그렸습니다. 3개월 동안 100호 120호 캔버스 20점 정도를 그렸으니 정말 먹고 자고 원 없이 그림만 그렸던 셈이지요. 또, 그때 먹으로 드로잉을 하기 시작했는데요, 그때부터 시작된 먹 드로잉이 지금까지도 이어지고 있고, 제게 큰 힘이 됩니다. 어떤 변화를 이끄는 길잡이, 방향등 같은 역할이라고 할까요?

이 : 2016년 가을부터 겨울까지 이마도 스튜디오에서 처음 레지던시를 하셨고 올해 2번째로 학동(거인의 정원) 미술관 공사 현장에서 공사하는 과정을 함께 하셨는데… 그 어수선한 가운데도 불구하고 학동 마을 주민들과 함께 커뮤니티 프로그램 〈멀구슬 오동나무 다방〉 〈드로잉 클럽〉을 운영하셨는데요, 저희에게도 너무 고마운 일이었습니다. 덕분에 마을 이장님 부녀회장님과 동네 어른들께서 미술관에 대한 좋은 이미지를 가지게 되었어요.

안 : 저는 사실 평소에 사람들을 좋아하지 않는다고 생각했어요. 가장 관심 있는 건 나고 다른 사람 일에 개입하고 싶지도 않고 시골에 살면서도 마을 사람들과 거리를 유지하면서 살고 있었습니다. 간섭을 싫어하고 존중받고 싶은 마음이 있어서 저는 기본적으로 다른 사람들을 존중해요. 그러나 군이 관계를 맺고 싶다거나 친하게 지내고 싶다거나 이런 마음은 없거든요. 학동은 제가 사는 곳이 아니잖아요. 그래서 〈멀구슬 오동나

무 다방〉을 하면서, 나와 이해관계가 없기 때문에 연세 드신 분들에게 더욱 편하게 대할 수 있었어요. 일정한 거리를 두고 그분들을 봤습니다. 어느 날 학동마을 어른들과 여수 오동도 여행을 함께 갔어요. 그날 너무 재미있는 상황을 목격했어요. 걸을 때마다 아이고 허리야 하시는 분들이 버스 안에서 음악이 나오면 너무나 열정적으로 온 힘을 다해 춤을 추시더라고요. 그 표정이 너무 행복해 보였어요. 그 순간만은 더 이상 아무것도 필요 없다는 표정이었습니다. 그런데 버스에서 내리면 다시 아이구 허리야~~ 아이구 다리야!!! 이러십니다. 순수하고 아이 같다는 생각이 들었어요. 그날 많이 친해졌습니다. 그 장면을 한번 그려볼까? 하는 생각을 하게 되었습니다. 제가 사람을 그리는 것을 즐기지 않았기 때문에 대학교 졸업 이후로 사람을 그려본 적이 없었어요. 그런데 굉장히 오랜만에 사람들을 그리기 시작했어요. 또 학동에서 매달 드로잉 클럽을 하면서 해남 사람도 만나는데 그분들도 한번 그려 볼까?라고 새로운 의욕을 갖게 되었습니다.

이 : 그래서 난생처음 사람을 그리기 시작하셨군요.

안 : 학교 다닐 때 모델 드로잉, 인체에 대해 배울 때도 이렇게 많이 그리지 않았습니다. 사람들을 그리면 그 사람이 생각이 나요. 그게 저는 너무 웃겨요. 웃음 웃음. 그분들이 말했던 이야기들과 표정들이 떠올라요. 제가 거인의 정원에 있을 때는 한창 공사가 진행 중이라서 너무 열악하고 힘들어서 제가 꾀를 냈어요. 어느 동네나 무더위를 피하려 어른들이 마을 회관에 계시는 게 생각

이 났습니다. 그래서 "그래! 마을회관으로 가자!"라고 생각하고 너무 더운 날, 마을회관으로 갔어요. 제가 들어가니 다들 너무 놀래서 당황하시더라고요. 함께 여행할 때도 서서 추고 싶은데 몸이 안 되는 분들은 앉아서 춤추셨거든요. 그런데 제가 들어가니 서서 맞이하려고 하시고 옷매무새를 가다듬으셨어요. 저에게 뭐 하나라도 더 주려고 하며 이것저것 먹어보라고 하셨어요. 제가 할머니들께 그림을 그려보라고 했더니 다들 그림 그려본 적 없다. 초등학교 이후로 안 그렸다. 어떤 분은 어렸을 때 아주 잘 그렸다. 혹은 그림을 그려보고 싶었다. 다양한 반응들이 있었어요. 할머니들이 그림을 그리고 계실 때 제가 그분들을 그렸는데 비슷하면 다들 자기가 아니라고 부정하셨어요. 어떤 분은 남자 아니냐고 그러시고 그러다 또 다들 누우시더라고요. 누워서 다 같이 얘기하는데 자식 자랑이 가장 많고 농사 얘기도 하면서 시간을 보냈습니다. 마치 '아비뇽의 처녀들' 혹은 세잔의 대수욕도처럼 새들이 지저귀듯이 여기저기서 많은 소리가 들려왔어요.

이 : 완전 장관이었겠네요.

안 : 저는 그 어르신들과 함께 수다 떠는 모습을 그리면서 굉장히 재밌었어요. 시간이 조금 지나니 저 보고도 힘든데 누우라며 다시 다들 누워서 또 수다가 이어졌어요. 제가 편안해졌다는 이야기겠죠? 그리고 한 달에 한 번씩 해 온 〈거인의 정원 드로잉 클럽〉도 동네 분들과 해남읍에서 완도에서 오시는 분들과 함께 그림을 그리는 일 자체가 너무 좋습니다.

이 : 선생님은 한 달에 한 번 오지만, 참여하시는 분들은 매주 오십니다. 매주 토요일 오전에 거인의 정원에 오셔서 자유롭게 그림을 그리고 가는데요, 이미 꽤 진전을 보이신 분들도 계셔서 선생님들 결과보고 전시 때 그분들도 함께 전시할 예정입니다. 수윤 동산은 동네미술관이라 할 수 있죠.

이 : 그동안 선생님께 레지던스는 어떤 역할을 하였나요?

안 : 제 경우에는 변화를 이끄는 작업의 돌파구가 되어주었습니다. 첫 번째 이마도 작업실 레지던시는 피상적인 대상에 대해 구체적으로 생각할 수 있게 해 주었고. 두 번째인 거인의 정원에 간 예술가, 〈멀구슬 오동나무〉 다방은 우연한 기회에 사람들을 만나고 대화하면서 사람에 관심을 갖는 계기가 되었어요. 전남국제수묵비엔날레 국제레지던스 〈수묵 수다방〉을 하면서 〈멀구슬 오동나무 다방〉 작업이 심화되었습니다. 〈안식당〉은 2017년 땅끝 'ㄱ' 미술관에서 〈해남 붉은 땅, 고마운 호박〉 전시와 함께 진행했습니다. 2016년 이마도 스튜디오에서 레지던시를 하는 동안 그린 작품으로 〈해남 붉은 땅, 고마운 호박展〉을 하게 되었는데. 해남에서도 땅끝 'ㄱ' 미술관이 있는 지역은 호박이 많이 나는 곳이었습니다. 땅끝 'ㄱ'미술관은 아름다운 바닷가에 있었어요. 널찍한 공공 화장실 외에 부대시설도 없고, 오랫동안 문을 닫았던 곳이어서 휴가를 떠나는 마음으로 전시를 하고 싶었습니다. 뭔가 재밌

는 일을 벌이고 싶어 윤식당을 패러디해서 안식당을 하게 되었습니다. 정식으로 식당 허가를 받고 시작했어요. 식당 메뉴는 지역에서 나는 호박 고구마 같은 농산물을 찌고 굽고 하는 것들을 생각했어요. 막상 식당을 시작했더니 사람들이 좋아했어요. 상업적인 식당이 아니라서 더 그랬던 것 같아요. 전시를 마치고 나니 안식당에서 약간의 수입이 생겨서 전시를 마치고 친구와 제주도 여행을 다녀왔어요.

땅끝 'ㄱ' 미술관에서 한 달 동안 전시하면서 만났던 사람들이 기억에 남아요. 국토종단을 하는 아버지와 딸이 새벽에 전시장에 들렀던 적이 있어요. 멀리서 온 가족, 그 미술관은 경치가 좋아서 동네 사람들이 삼삼오오 모여서 맛있는 것을 해 먹는 장소로 사용하던 곳이라 그런 분들도 많이 오셨어요. 그리고 호박 전시를 하니까 '호박 생산자 협의회'에서 찾아오셨었어요. 오셔서 전시작품을 보시며 호박 농사에 대해 이야기하고, 인근에 있는 영진 백화점(?)에서도 재밌는 것을 많이 발견했어요. 그 사람들이 사는 이야기를 들으면서 이런저런 생각을 많이 하게 됐어요. 호박 작품을 보면서 호박 농사짓는 사람들이 보는 호박, 도시 사람들이 보는 호박 각각 호박에 대해 관심이 달랐어요. 어떤 사람은 호박이 자기를 닮았다는 둥, 호박 농사는 이렇게 지으면 안 된다는 둥, 거기서부터 시작되었죠. 레지던시와 안식당. 저는 매일 밥 하는 것을 좋아하지는 않지만 요리하는 것을 좋아해요. 올해도 어디든 안식당을 하고 싶다는 생각을 하고 있었는데 〈전남국제수묵

비엔날레〉에서 저를 초대해 줬어요. 〈전남국제수묵비엔날레〉 국제적 수묵 수다방을 열었습니다. 내가 사랑한 학동의 사람들이 목포사람들이 되고, 안식당이 국제적 수다방이 되어서 목포 원도심에서 정말 재미있는 공간이 되었어요.

이 : 이마도 작업실과 학동 거인의 정원은 작업하기에 어떤가요?

안 : 공간은 굉장히 다릅니다. 이마도는 유배지 같은 느낌이 강했어요. 그런데 오히려 저나 예술가들이 좋아하는 느낌이에요. 학동은 저에게 도시 한복판 같은 느낌이었어요. 사람들도 계속 왔다 갔다 하고 그 한복판에서 저는 우아하게 일을 하고 있고…. 나도 저기 가서 일을 도와야 하나? 이런 생각도 들었어요. 그리고 날이 너무 더워서 마을회관으로 피신하고 이마도는 제가 겨울에 있어서 계절도 달랐습니다. 원래는 학동에 있는 식물 생태지도를 그리려고 했는데 그게 바뀌어서 학동마을 사람들을 그리게 되었어요. 예술이 내가 이걸 그리겠다 해서 꼭 그 방향으로 가진 않더라구요. 이런 예기치 못한 것들이 나의 작업의 방향성도 되고 이를 계기로 안식당과 수묵수다방을 했고 모든 것은 다 연결되어 있더라구요. 사소한 일들이 작업에 영향을 주기도 하고 말이죠.

이 : 올해 2018전남국제수묵비엔날레 국제 레지던스 〈국제적수묵수다방〉에 참여하셨는데요. 그에 대한 이야기를 들려주세요.

안 : 한마디로 작가라서 행복한 한 달이었습니다. 저는 수묵비엔날레에 초대한다고 해서 좀 의아했습니다. 수묵작가도 아니고 수묵으로 드로잉을 하는 정도였거든요. 수묵작가가 아니라 다양한 분야에서 작업하는 작가들이 초대되었고, 그들이 수묵을 접하고 작업하는 과정에 중점을 둔 것이구나 생각했어요. 이 기회에 안식당을 하면 되겠구나. 그래서 한 달 동안 작가들에게 아침식사를 제공하는 안식당을 열었습니다. 그게 제 작업이었습니다.

이번 〈안식당〉은 국제 레지던스 참여작가들에게 매일 아침식사를 제공하는 프로그램이었어요. 뭔가 재밌게 만들고 싶었어요. 그래 그림은 '밥'이다. '그림이나 작업이 밥이 돼야 한다.'라는 의미로 작가들에게 밥을 주면서 작가들의 작품을 받기로 했습니다. 일종의 물물교환이죠. 매일 아침 미션으로 그림 주제를 던져주면 작가들이 그림을 그렸어요. 그림을 그려야 작가들이 아침을 먹을 수 있었죠. 빵, 커피, 과일 들을 준비해서 제공했어요. 그런데 시간이 지나니 의식처럼 작가들이 와서 아침을 먹으며 대화하고 머무는 것이 너무나 중요하단 생각이 들었어요. 시간이 지나면서 작가들이 안식당에 머무는 시간도 더 길어졌어요. 아침을 먹는 행위가 우리를 단단히 연결해주는 느낌? 그런 느낌이 들었고 작가들이 저에게 정말 고마워했어요. 저는 사실 그림을 하나씩 그리라고 했을 때 작가들이 반항하거나 무시할 수도 있다고 생각했습니다. 그런데 작가들이 당연하단 듯이 그림을 열심히 그려서 저에게 주

었어요. 게다가 외국작가들이 자기 나라에 와서 하면 어떠냐는 섭외를 받을 정도로 안식당이 인기가 좋았습니다.

오후에는 방문하는 사람들과 차 마시면서 대화를 나누며 그림을 그리는 수묵 수다방을 했어요. 어느 날 우연히 에스엔에스에서 프리허그가 아닌 프리토크를 보았어요. 사람들이 정말 아무 이야기를 하고 싶을 때가 있구나 하는 생각을 했어요. 생각해보니 저도 가까운 사람들에게는 오히려 제 얘기를 하지 않는다는 것을 알게 되었어요. 제가 자리를 펴고 앉아있으면 사람들이 와서 내게 자신의 이야기를 하지 않을까, 익숙하지 않은 사람들에게는 익명으로 아무 얘기나 할 수 있는 것처럼, 나도 그들에게 낯선 사람이기 때문에 나에게 편히 얘기할 수 있지 않을까. 100명이라는 사람을 목포에서 만나보자. 그렇게 한 달을 보냈습니다.

안식당과 수묵 수다방뿐만 아니라 목포에서의 한 달이 굉장히 행복했어요. 내가 작가라서 너무 좋다 이런 생각이 들었어요. 내가 예술가가 아니라면 어떻게 이런 환대를 받을 수가 있을까요? 목포에서 만난 분들이 나에게 베풀었던 것들이 내가 예술가이기 때문에 그런 거 같아 너무 행복했어요. 목포 원도심에서 만난 분들은 정말 예술과 예술가를 사랑한다는 느낌을 받았어요. 이런저런 예술가들을 받아들일 준비가 되어있고 향유할 수 있는 사람들이라고 생각했어요. 그리고 평소 목포역에 노숙하는 분이 안식당에 몇 번 방문하셨어요. 어느 비 오는 날에 잠시 들어와도

되냐고 물어봐서 들어오시라 하고 아침을 드렸어요. 그 이후 계속 오셨는데 제가 아침식사 시간을 한 시간 뒤로 바꾼 후로는 오시지 않았어요. 그래서 계속 신경이 쓰였어요. 역시 레지던시는 작가가 즐거워야 즐겁습니다. 게다가 이번 〈국제적 수묵 수다방〉을 계기로 태국에서 참가한 작가에게서 자신이 일하는 대학에서 레지던시를 해보지 않겠냐는 제안을 받아 11월에 태국 탄야부리에 있는 라자망갈라 대학에 3개월 레지던시에 참여하게 되었습니다.

이 : 레지던시 측면에서 정리해보면 지난 2015년 풍류남도 아트프로젝트 참여를 계기로 2016년에 이마도스튜디오에서 레지던시를 하고 그 일이 2017년 땅끝 'ㄱ' 미술관에서 〈해남 붉은 땅, 고마운 호박〉 전시로 이어지고, 그때 시작된 '안식당'이 '멀구슬 오동나무 다방'으로 '국제적 수묵 수다방'으로 그리고 앞으로 있을 해외 레지던시로 꼬리에 꼬리를 물고 이어졌네요.

그 과정에서 '혼자' '작업'한다는 고립감이 해소되고, '예술가여서 행복하다'라는 작가로서의 자존감을 회복하셨군요. 좋은 일이라고 생각합니다. 저는 레지던스의 역할이란 바로 그 지점이라고 생각합니다.

20년 전 한국에 레지던스라는 개념을 처음 도입한 곳은 경기도 광주에 있는 영은미술관으로 기억합니다. 그리고 그 이후에 민간에서는 '쌈지', 공공기관에서는 '난지' '고양' '창동' '인천 아트 플랫폼' '금천' '문래' '연희' '경기 창작' 등등 이제는 그 이름을 헤아리기 어려울 정도로 많아졌

습니다. 각 지자체에 거의 한 둘은 있을 정도입니다. 레지던스 사업이 미술관에서 지자체로 이동할 때는 약간 다른 의도가 반영되었죠. 원도심 활성화, 혹은 도시재생의 일환으로 레지던스가 고려되었습니다. 그런데 레지던스 사업은 처음부터 '작업공간+창작지원', 즉 '공간'과 함께 '프로그램'까지도 지원 대상이었어요. 그런데, 공간은 별반 다르지 않지만 프로그램, 즉 창작지원에는 큰 차이가 있습니다. 레지던스를 운영하는 기관의 역량과 철학에 따라 많은 차이가 있습니다. 레지던스에 참여 작가도 젊은 층을 선호하다 보니 레지던스의 개념이나 의도에 따라 작가를 선정하기보다는 일부 작가들이 이곳저곳을 옮겨다니고, 그중 일부는 마치 임대료 없는 작품 보관 창고처럼 이용하는 부작용이 나타나기도 했습니다.

그래서 저는 이곳 해남 임하도를 처음 만났을 때, 저처럼 지치고 상처 받은 예술가 혹은, 예술가로 살아가는 중에 잠시 멈추고 싶은 기분이 들 때 찾아오는 곳을 만들고 싶었습니다.

지난 4년 동안 적지 않은 예술가들이 풍류남도 아트 프로젝트에 참여도 하시고, 다녀가셨습니다. 그분들 중 일부는 이마도 스튜디오에서 짧게는 일주일 길게는 3년 동안 작업공간으로 혹은 쉬는 공간으로 사용되었습니다.

이 : 마지막 질문입니다. 이마도 스튜디오와 학동 거인의 정원 모두를 경험하셨는데요, 어떤 점이 다른가요?

안 : 이마도 스튜디오는 문만 열면 바다라… 자연이 아름다운 곳이었죠. 게다가 저는 가을부터 겨울 동안 있었기 때문에 더욱 유배지에 온 것 같은 기분으로 작업에 몰두할 수 있었던 것 같습니다. 거인의 정원은 제게는 도시 같은 곳이죠. 또 한참 공사 중이라 산만하기도 했어요.

그런데… 예술가에게 작업실이란 '집'과 같다고 생각합니다. 집이란 공간만이 아니지요. 어떻든 편안해야 하죠. 일상생활도 불편함이 없어야 하지만 무엇보다 가족이 함께하는 따스함이 있어야 한다고 생각합니다. 이마도에서도 거인의 정원에서도 저는 다른 곳에서는 경험하기 어려운 그런 예술적 따스함이 큰 도움이 되었다고 생각합니다. 예술가인 나의 예술세계를 존중해주고 나와 함께 내 작품을 같이 들여다보고 함께 생각해주는 예술적 따스함.

Profile

안혜경 An, Hye-Kyung 安惠卿

1964년 경기도 안양 生

학력

1991 석사/미술학/덕성여자대학교
1989 학사/서양화/덕성여자대학교

개인전

2019 타일랜드 일기, 라자망갈라 대학교, 탄야부리, 태국/
 수윤 아트스페이스, 해남/ 오픈 스튜디오, 공주
 멀구슬오동나무다방 보고전, 수윤 아트스페이스, 해남
2017 해남 붉은땅, 고마운 호박 전, 땅끝ㄱ미술관, 공룡박물관, 해남/ 2018 오픈 스튜디오, 공주
2016 고마운호박 (행촌문화재단 입주작가전) 행촌 미술관, 해남
2015 봄 in KB, 국민은행 신관지점, 공주
2012 HERStory in Gongju, 공주문화원 (공주시지역작가 창작지원전), 공주
 봄을 다시 봄, 공주시청 열린공간, 공주
2011 안혜경 전, 공주시청 열린공간, 공주
2010 자연읽기, 오픈스튜디오, 공주
2004 송은갤러리 기획초대전 (몽유夢流), 서울
2003 몽유, 롯데화랑 안양점, 안양
2002 쿠리오소스, 조흥갤러리, 서울
2000 내마음의 풍경, 서호갤러리, 서울
1995 판화전, 관훈갤러리, 서울
1990 도올갤러리, 서울

지원. 레지던시. 워크숍

2019 멀구슬오동나무다방 (수윤아트스페이스, 행촌문화재단, 해남 7.22-8.30)

해남 국제수묵워크숍 (해남문화예술회관, 해남 7.10.-19)

RMUTI 국제 아트워크숍, 전시 (라자망갈라대학교, 이산, 태국 2.4-7)

14회 국제 시각예술 워크숍, 전시 (포창예술대학, 방콕, 태국 1.28-31)

2018 라자망갈라 대학교 (탄야부리, 태국 2018.11.20.-2019.2.17.)

국제적 수묵 수다방 (2018 전남국제수묵비엔날레 국제 레지던시, 목포 8.10-9.9)

거인의 정원 레지던시프로그램 입주작가 (행촌미술관, 해남 2018.7)

RMUTL 국제 아트워크숍, 전시 (라자망갈라대학교, 라나, 치앙마이, 태국 2.14-17)

13회 국제 시각예술 워크숍, 전시 (포창예술대학, 방콕, 태국 2.7-13)

2016-7 임하도 레지던시프로그램 입주작가 (행촌미술관, 해남)

2012 공주시 창작지원 작가

2004 송은문화재단, 전시지원 작가

2003 롯데화랑, 창작지원 작가

2002 신한갤러리, 전시지원 작가

www.facebook.com/anhkyung

An, Hye-Kyung 安惠卿

1964 Born in Anyang, Gyeonggido, Korea

EDUCATION

1989 B.F.A Painting College of Fine Arts Duksung Women's University
1992 M.F.A Painting College of Fine Arts Duksung Women's University

Solo Exhibition

2019 Thai Diary, Rajamangala University of Technology Thanyaburi, Thailand

 Thailand Diary, Sooyun Art Space, Haenam /Open Studio, Gongju

 Mulgusel Odong Nanu Dabang result exhibition, Sooyun Art Space, Haenam

2017 Haenam Red Land, Thanks Pumpkin, Land End Museum, Haenam Dinosaur Museum, Haenam

2016 Thanks Pumpkin, Haengchon Art Museum, Haenam

2015 Spring in KB, Kookmin Bank, Gongju

2012 HERStory in Gongju, Gongju Cultural Center

 Spring Again, Gongju City Hall Open Space, Gongju

2011 An Hye Kyung, Gongju City Hall Open Space, Gongju

2010 Reading Nature, Open Studio, Gongju

2004 Songeun Gallery Project Invited Exhibition, Mongyu, Seoul

2003 Mongyu, Lotte Gallery, Anyang

2002 Curiosos, Choheung Gallery, Seoul

2000 Inner Heart Scene, Seoho Gallery, Seoul

1995 Print Exhibition, Kwanhoon Gallery, Seoul

1990 Gallery Doll, Seoul

Residency, Workshop

Mulguseul Odong Namu Dabang, Sooyun Art Space, Haenam, Haengchon Cutural Art Foundation (2019. 7.22-8.30)

Haenam International Sumuk Workshop, Haenam Art&Culture Center (2019.7.10.-19)

The 14th International Visual Arts Workshop and Exhibition in Thailand 2019

28th-31th January, 2019 Poh Chang Academy of Arts, Rajamangala University of Technology Rattanakosin Bangkok, Thailand

RMUTI International Arts Workshop 2019 4th-7th February, 2019 Faculty of Arts and Industrial Design, Rajamangala University of Technology Isan Nakhon Ratchasima, Thailand

2018 Rajamangala University of Technology Thanyaburi, Thailand (2018.2.20.-2019.2.15)

2018 Jeonnam International Sumuk Biennale, 'International Sumuk Sudabang' Residency, Shinan Suhyup, Yein Gallery, Mokpo (2018.8.10.~9.10)

Giant's Garden Regidency Program, Haengchon Art Museum, Haenam (2018.7)

The 13th International Visual Arts Workshop and Exhibition in Thailand 2018

7th-13th February,2018 Poh Chang Academy of Arts, Rajamangala University of Technology Rattanakosin Bangkok, Thailand

RMUTL International Arts Workshop 2018 14th-17th February, 2018 Faculty of Arts and Architecture, Rajamangala University of Technology Lanna Chiang Mai, Thailand

Imado Residency Artist (Haengchon Cultural Art Foudation, Haenam (2016-7)

Gongju City, Creative Support Artist (2012)

Songeun Art Space, Exhibition Support Artist (2004)

Lotte Gallery, Creative Support Artist (2003)

Shinhan Gallery, Exhibition Support Artist (2002)

www.facebook.com/anhkyung

HEXA GON 한국현대미술선
Korean Contemporary Art Book